台灣近現代水墨畫大系
Contemporary Taiwanese Ink Painting Series

藝術家出版社
Artist Publishing Co.

Contemporary Taiwanese Ink Painting Series 台灣近現代水墨畫大系

高一峰

台灣畫壇傳奇

蕭瓊瑞／著

藝術家出版社

出版序

　　源自中國的水墨畫在九〇年代台灣本土化熱潮中，曾經是備受冷落的畫種，即使是具有實驗性質的「現代水墨畫」，也有著眾說紛紜的界定與論述。然而邁入廿一世紀，隨著中國大陸的經濟力所帶出的活絡華人藝術市場，其關切的焦點必然屬於民族性畫種的水墨畫，故此，水墨畫似乎已有重新站上歷史舞台的聲勢。

　　相對於中國大陸近年來相繼出版了不少水墨畫大師的畫集或套書，台灣針對此方面的論述出版品似乎較爲薄弱。藝術家出版社有感於台灣缺乏一套系統性的水墨畫論述出版品，故在今年以系列性、階段性的方式，出版《台灣近現代水墨畫大系》套書。

　　《台灣近現代水墨畫大系》不僅可以建構出另一種觀點的台灣美術史，也可以促進台灣水墨畫創作的發展，當可謂推動台灣現代水墨繪畫奮力向前的重要里程碑。爲使此一系列套書能引起當代藝壇的重視，同時對台灣水墨畫研究提出相當分量的學術價值，不僅藝術家具有代表性，著者亦爲一時之選，他們對其所執筆撰寫的藝術家均有深入研究，以突顯這套叢書的時代性與代表性。

　　本套書第一階段前十本的著者與藝術家包括：蕭瓊瑞撰寫高一峰、黃光男撰寫傅狷夫、巴東撰寫張大千、詹前裕撰寫溥心畬、鄭惠美撰寫鄭善禧、倪再沁撰寫江兆申、吳超然撰寫黃君璧、胡永芬撰寫沈耀初、林銓居撰寫余承堯、潘襎撰寫陳其寬。

　　《台灣近現代水墨畫大系》套書採菊八開平裝，文長約四萬字，內容包括前言（畫家風格特徵）、藝術生涯介紹（師承及根源、風格及發展、斷代等）、繪畫作品賞析（代表作、特質、分期、用印等）、評價論述（傳承及對後人影響）、結語（評價及美術史位置）、畫家年譜。畫家代表作品圖版約一二〇幅，並有畫家生活照片，編輯體例嚴謹。

　　畫家風格不同，著者用筆各異，然而提供讀者生活傳記與論述兼具的內容、具有可讀性與引導作品賞析的作用，同時闡述正確美術史定位及藝術作品價值，是我們出版本套書的宗旨與期許。相信這是一套讓我們親近台灣近現代水墨畫大師的優良讀物。

藝術家出版社發行人

CONTENTS

目錄

前言

　　過去在台灣，高一峰不是一個家喻戶曉的人物，即使在今日，畫壇上知道他的人也不多；但是隨著時間的推移與洗鍊，他那悲苦的生命、簡拙的筆法，和有關中國西北大漠荒野的回憶，交織著對台灣生活鄉情野趣的描寫，以及奔騰縱橫的駿馬、任重赴遠的駱駝，已然成為台灣水墨畫壇重要的資產，也記錄著一代歷史交替中悲劇心靈的忠實寫照。高一峰，不再只是流傳在他的學生、朋友口中的一則傳奇，而將是台灣水墨畫壇紮實深沉的一個存在。

■ 高一峰像

一生平：家居平常日、叱吒風雲時

一九一五年，高一峰出生在中國大陸山西徐溝縣。山西是中國古文明主要的發祥地和搖籃，史學家即曾讚譽山西，尤其是山西南部，是中國華夏文明誕生的主要發源地，此一區域，保留了遠自七千年前以迄二千年前的古代文化傳統。徐溝縣即在山西南部，屬古之太原府，早在春秋時期，即已建城，爲晉國祁氏之邑，古名梗陽；金大定年間，始置徐溝縣，並建縣城，唯境內多河，河水時退時漲，數度沖毀城基；至清康熙初年，知縣趙良璧修四門城樓，扁其東曰「懋勤東作」、南曰「薰風解慍」、西曰「碩望西成」、北曰「晉陽鎖鑰」，又於北關門上建築巍閣，瀦池瀦水，並砌橋樑四座，風華一度；唯之後，河流數漲，所建仍多歸於頹圮。清光緒年間，乃有知縣王勳祥環城瀦池，遍栽柳樹，以遏水患，景觀別緻。

（一）古城下的童年

徐溝縣東西北三面環山，縣境有汾、象、五馬、洞渦等河流繞境，古之堯城，即在境內。北向八十里，可至太原府，南向可達汾州府，因此，古來徐溝即爲太原、汾州二府之重要衝途。

徐溝縣乃一典型農莊，以小麥、玉米、高梁、紅薯、西瓜爲主要農產。該地傳統民間文藝鐵棍、背棍，聞名晉中一帶；民謠有云：「南莊

的火、太谷的燈、徐溝的鐵棍喜煞人。」此地曾出過明代著名小說家羅貫中；中共統有大陸後，徐溝廢縣爲鎭，改隸清徐縣轄。

在古老平實的徐溝縣中，高家世代經營錢莊，家境尙稱富裕，高一峰之父，單名經，母劉氏，育有三子，一峰爲長子，尤受族人疼愛。

一峰五歲時，曾患重病，昏迷數日未醒，家人四處延求名醫，終於治好；父親感念此事，曾爲他另取一名，曰「重生」，意謂死中重生。

一峰幼年，即好繪畫，六、七歲時，和同伴遊戲，常撿拾地上瓦礫、瓷片，在地面、土牆描繪各種生活所見，包括各式人物、動物、房子與樹，同時也喜好描摹劇中人物，尤其劉、關、張等三國英雄，因此贏得「小畫家」稱號。

小學畢業時，圖畫成績爲全班之冠。幼年的鄉居生活和自由自在的想像、塗鴉，帶給高一峰深刻的影響，其終生以「鄉下佬」自居，生活樸實，日後畫作也始終不失鄉野生活的純眞素樸之拙趣。

中學，前往包頭就讀包頭中學。這是一段青春活躍的少年時光；一峰興趣廣泛，能文能武；運動方面是全縣撐竿跳和籃球高手，身手矯捷，屢創佳績，因而贏得「魚兒鼠」的雅號；音樂方面，雅好南胡，常自拉自唱，引吭高歌，頗有豪氣干雲之慨。不過，整體而言，一峰仍以美術爲最大興趣，金石、木刻、繪畫、書法，樣樣皆

來，美術成績始終爲全班第一。此時亦已立定日後研讀美術，從事畫家生涯之志向。

可能在中學畢業後，家中爲其娶妻，並生有一子，取名宜溫，唯之後，高妻早逝，兒子亦交高母撫育，一峰則前往北不繼續求學。

一九三八年，中日戰爭已經開打，一峰就在戰爭中來到北平，並進入京華藝專就讀。此時他已是廿四歲的年紀。

（二）京華求藝

京華藝專位於中南海，爲國立北平藝專國畫教授邱石冥等人於一九二四年所創辦。一九三〇年，台灣出身的第一代留日西畫家王悅之（本名劉錦堂），曾一度進入該校擔任教授，並積極從事改革，包括爭取教育部立案及改制學院等工作。無意卻引起該校人事上的傾軋，並造成分裂，由王悅之領導的一批以西畫系爲主的學生，遷往朝陽門內，另創私立北平藝專；而由邱石冥等人所支持的一批以國畫系爲主的學生，則移往宣武門內太平湖畔，仍稱京華藝專；[註1]唯這個學校和許多民初以來成立的私立美校一樣，始終未向教育主管當局正式立案。[註2]

一九三八年，高一峰入學之時，學校風波已

■ 高一峰
人物速寫

高一峰
花鳥
紙本墨色
王壽來藏

▌ 高一峰
　 人物速寫

趨平靜。一峰選讀的是西畫系，也下了功夫在油畫、水彩和素描的不斷磨練。然而，這樣的訓練，在年輕卻早熟的高一峰看來，並不能和他在北平的生活感受相契合，在日後的自述中，曾提及：在北平，任何宗派的油畫，都表達不出它的春之華麗；在北平，一流水彩畫家也表達不出它的秋之蕭疏。（註3）

　　高一峰心中，逐漸感受到必須從中國的水墨畫中去尋找趣味與滿足。此時，原在京華藝專任教的齊白石，因抗議日人的佔領北平，已於高一峰入學前一年的一九三七年，辭去教職，閉門不出，但他那老辣飛動的筆法，沉著淋漓的用墨，和以簡馭繁的造形，仍風靡著整個中國水墨畫壇；傳統國畫，在他這些蘊含民間匠意與文人雅趣的作品衝擊下，隱隱透露出一股生機。高一峰深受感動，私下用心揣摩學習，也奠下日後創作的基本主調。

　　一九四〇年代，在中國，顯然是一個騷動的年代，日軍侵華下，國內也瀰漫著種種不同的言論和主張，對於這個瀕於危難的國家，如何獲得

解救和新生，這些不同的言論和主張，也就在熱血青年，尤其是學校知識青年之間，流傳、爭辯、激盪。

　　一九四〇年，是高一峰進入美校學習的第三年，活潑開朗的他，也是學校籃球與撐竿跳的代表選手。當年六月，他決定暫時結束學校生活，投入實際的社會服務工作。雖然，有論者指出：

他是投入救國行列，擔任三民主義青年團的文宣工作，^{（註4）}包括可能是由其好友代筆的自述之文也作如此自陳。但根據逐漸解凍的諸多跡象判斷：高一峰很可能是在這個時期和共產黨有過一定接觸，決心從事社會解放的工作，這似乎也是當時許多熱血青年，極為自然的選擇。這段經歷，顯然也在戰後來台的日子中，為高一峰帶來

■ 高一峰
街景
油畫

相當的困擾與壓力。甚至一度被檢舉查辦，幸賴服務於調查局的岳父具狀保證才倖免於難。高一峰戰後抑鬱寡歡的生活態度，固然與他夫妻二人身體的健康不佳有直接關係，但這一段曾經左傾的政治印記，顯然也是那個苦難不幸歲月中，始終擺脫不去的陰霾。

高一峰離校後的一九四三年，也正是另一位台灣留日畫家郭柏川，剛和日籍同事衝突，離開北平師大，接受邱石冥之邀前往京華藝專任教並兼訓導主任之時，（註5）高一峰可能並未能和郭氏有過師生之緣。

由於京華藝專並不是一個教育部立案的學校，因此離校也就等於自動畢業。畢業後，高一峰仍停留北平一段時間，密集參觀畫展，私下學習。一九四二年動身前往西北工作。途中，先行返鄉省親，就在此時，結識在徐溝縣馮郭楚王村擔任小學老師的張素蓉小姐。張家同為山西徐溝縣人，居於縣城南方之張楚王村。此地原有河流經過，生活尚好；惟清末之際，因山崩，河流被截斷而改道，張楚王村頓失水源，農田幾成旱地，一遇天久不雨，則收成銳減，農民生活困苦，屬徐溝縣境較為貧乏之地區。（註6）張素蓉

高一峰
人物
1954年
素描

■ 高一峰
蓋房子
油彩

一九二五年生，為張慶恩之長女。張慶恩於素蓉
出生之年，加入國民黨，在從事短期教職後，即
東奔西跑，進行黨務擴展及對抗共產黨的工作，
家務全賴夫人白淑蘭女士操勞主持。一九三六

年，舉家遷居天津，素蓉也在此地接受中小學教
育，在校成績優秀，尤好文學寫作。十七歲時，
參與檢定考試，在三百多位競爭者中脫穎而出，
擔任故鄉附近馮郭楚王村的小學老師；就在此

■ 高一峰
　人像
　油畫

■ 高一峰
　動物速寫（左頁圖）

地，認識了高一峰，兩人一見鍾情。隔年
（1943），即在張母主持婚禮下，在綏遠陝垻張家
完成終生大事。高一峰在家鄉結識張女，為何不
是由男方父母主持婚禮？這是否和一峰加入共產
黨，與從事錢莊工作的家裡，有著一定的矛盾和
衝突？仍是待解之謎。

（三）從大漠到台灣

　　兩人婚後，即定居綏遠陝垻，高一峰任教於

當地奮鬥中學，擔任美術老師。隔年（1944），
生子，取單名為燦。夏天，高一峰利用暑假，獨
自一人騎驢旅行，由臨河縣進入蒙古伊克昭盟，
穿越額爾多斯草原，體驗大漠遼闊開朗的風光。
風吹草低見牛羊，藍天、草原、沙漠、奔馬、駱
駝、驢子，加上蒙古包、蒙古人，三個月的旅
程，留下了無數的速寫；但更重要的是，這些經
驗成為他一生創作取用無盡的題材與靈泉。高一
峰說：

蒙古的馬，健壯驃悍，蒙古同胞，也是健壯驃悍。然而他們淳樸、待人和善，一顆善良的心，發出天真的笑。

我覺得蒙古的馬美，人更美。

於是我寫馬、畫人；畫人、寫馬。

這兒可比北平好玩多了，北平一切是人為的美，這兒一切是天然的美。（自述）

這三個月，可以說是高一峰一生最快樂難忘的時光。

一九四五年，日本終於戰敗投降，大軍撤離中國土地。不過，國共內戰隨即引爆，動盪的時局中，高一峰的處境也相對艱難，他原本帶著浪漫色彩的左傾立場，在與張素蓉小姐結褵後，由

於張父任職國民黨中統局的特殊身分，一峰也開始有了轉變。隨著奮鬥中學復原，他遷居歸綏，任教國立綏遠中學及綏遠師範學校。此時，承戰區司令之請，曾繪製一些大幅抗日戰役史蹟油畫。一九四七年，生女，仍取單名，稱為慧。夫妻二人帶著一雙子女，同時擔任教職，生活尚稱安定、順意。不過，國共之間的爭戰，日漸激烈，一股不安，籠罩著這個在政治立場上頗為尷尬的小家庭。

一九四九年，戰爭已趨白熱化，大批難民隨著國民政府南遷，並渡海台灣。高夫人在此時，又生下一女，取名二慧。由於生活的不安，身體調理未能得宜，不幸引發風濕性關節炎的慢性病症，成為終其一生的痛苦折磨。

高一峰
動物速寫（左頁上圖）

高一峰
動物速寫（左頁下圖）

高一峰
人物速寫

然而，一切的不幸，似乎才剛開始，由於張父特殊的政治身分，高一峰基於愛護夫人的立場，不得不斷然決定，護送一家前往那個南方遙遠而陌生的島嶼——台灣。不過，由於二慧才剛出生，實在無法承受如此長途而困頓的旅程，因此，只好決定送回陝垻，交由張母代為照顧，骨肉被迫分離，是人生至大的無奈。一峰夫婦當時心想：一旦戰事趨緩、平息，自可家人再次團聚。然而，這個夢想，在夫妻二人先後埋骨台灣之後，始終未能得圓。這些思念、哀痛，一字一句地留存在夫人日後娟秀的日記筆跡之中。

一九四九年年底，夫婦二人帶著一雙子女，踏上長途逃亡的旅程，一路又必須躲避共黨軍隊的攔截。在經過山西徐溝老家附近時，時序已入冬天，故鄉在望，卻有家歸不得。夜裡，為了逃避共軍搜尋，夫婦二人連同一雙幼小子女，隱藏

在村外的河溝旁，下半身深陷在泥沼中，上半身則以枯草遮掩，整夜忍耐寒冬刺骨的冷風冰水侵襲，不敢動彈。直至次日清晨，共軍遠去，才蹣跚爬上河溝，雙腳都已幾乎麻木，小孩驚嚇啼哭，又不得不繼續趕路前行。這些遭遇，對夫人原已衰弱的身體而言，更是雪上加霜，註定了她此後必須靠著輪椅代步，度過餘生；對高一峰而言，也因此和原本健壯活潑的生命告別，除了也染上風濕性疾病，終生為此所苦，病菌更傷及左眼，來台後不得不摘除，以求保命。

一九五○年年初，一家人經歷萬里跋涉，輾轉經由澳門，來到四季如春的寶島台灣。

（四）初抵台灣

初抵台灣的高氏一家，工作尚無頭緒，住所也無著落，乃暫時寄宿台北市和平西路岳父家中，岳父張慶恩，此時已擔任調查局副局長之職。來台時，家庭留在故鄉，只帶了次女和長子同行，此時素蓉和女婿帶著孫子女前來，家人異地重逢，自有一番感觸。

高一峰寄宿岳父家中，岳父雖百般表達照顧之意，但高一峰則始終不願成為岳父的負擔，積極尋找可能的工作機會；無奈，事與願違，時勢混亂，人浮於事，一時並未能有好的工作機會。加上因長途逃難引發身體病變，尤其左眼視力日漸模糊，多次求醫，卻因經濟困頓，無法徹底治療。

夫人日記中充滿著無限愛憐與無奈的情緒：

二月間，峰的左眼紅痛，視力模糊，請醫生檢查，說是眼球出血。

此後，時好時犯，前二個月，便到台大醫院

檢查，結果血液沒有毛病，但還要檢查肺部，照X光，而因為沒有錢，便未去照。

最近，左眼的視力更模糊了，有魏先生送來的賣畫錢，便又到眼科醫院，醫生講：上次出血部份已經結疤，為什麼還看不清楚呢？恐怕是結核性的，要在肺部照了X光後，才能決定治法。幾次檢查、買藥，一點錢很快便用完了，病又不能不治，真愁死人！（1951.8.8）

峰眼疾未癒，風濕病又犯了，到醫院檢查，也查不出原因，醫生含糊的講「血沉」速度太快，最好照X光，看肺部有沒有毛病。

病必須要治，但沒有治病的錢，急愁不已，王先生看到這情形，設法籌借來一筆錢。（1951.8.28）

一九五一年九月，透過岳父的居中引介，調查局委託高一峰繪製一批反共史蹟繪畫，儘管左眼仍極度不適，夫人也反對這個必須耗費視力的艱辛工作，但為了改善家中經濟，高一峰仍毅然

▌1952年夏與妻攝於台北市和平西路住家籬邊

決定接下這件來台以後唯一的工作機會。此後密集工作一個月，總算掙得了來台後的第一份收入，維持了起碼的尊嚴。

依據張慶恩先生的說法：高一峰繪製的反共繪畫，頗引起一些人士的注意與欣賞，認為高一峰具有繪畫天才，遂有友人託其繪畫，他都慨然允許，予以贈送，畫家之名，也因此逐漸建立，前途應可看好。奈何就在此時，有同樣由綏遠來台的調查局同事，檢舉高一峰乃共黨派台的匪諜，上級於是下令徹查，張慶恩迫不得已，只得將高一峰過去在大陸的一些情況，詳做報告外，並以自己擔保：「如有任何問題，願負全責。」之後，張慶恩奉命赴港，指導大陸工作，突然又接奉局裡轉來上級命令，關於高一峰之事，「復據報，仍如前令。」張先生唯恐事情生變，遂以急電表示：願以生命擔保高一峰，如有任何問題發生，願負極刑之責。此案才總算告一段落。（註7）但一時之間，事涉敏感，張慶恩也就不便再輕易為高一峰安排或介紹工作。

經歷此番波折，高氏一家生活，又落入困頓窘境。百般無奈中，心想，與其被動等待那些有一餐沒一頓的臨時性工作，不如主動出擊，正式開設廣告社，直接招攬可能的生意。於是當年年底，高一峰便與同是大陸來台的插畫家王凱，合開一間廣告社，地點就在台北市重慶南路三段與南海路的十字路口。

這項原本被看好頗具發展性的工作，顯然並沒有想像中來得順利、如意。工作沒有太大的進展，生意有限，倒是高一峰開始利用等待工作的閒暇空檔，恢復較為持續的創作生活。所作大都是混合著水墨與水彩，主要以當年西北的回憶為題材，如：〈三個蒙古孩子〉、〈召廟印象〉、〈早經〉等等。

一、生平：家居平常日、叱吒風雲時

一九五二年三月，由何鐵華推動的「自由中國美展」，高一峰也提出作品參展，有一自敘性的作品〈人生回憶錄〉署名「盲人」，自嘲失眼的無奈。其他作品，也引起一些在台外國人士的注意，買去兩幅以駱駝為題材的作品，得款六佰元。這件事情，對處於困境中的高一峰夫妻產生極大的激勵。夫人特別在日記中記下了這件事，並認為：「錢有限，精神上的鼓勵是無以估計的。」（1952.3.28）

不過，在此同時，健康的問題，卻也正嚴厲地打擊著這對貧困的夫妻；就在賣畫得款六佰元的同一天，夫人的日記中也寫道：

近來，坐久了起立時，或者蹲下去站起來，膝蓋都如刀割般地疼痛；睡覺醒來，全身僵直，動轉困難；手指關節、手背關節都腫得很大，而手臂卻瘦細如薑，想想以後的日子，不覺傷心淚下。

午後漫步到廣告社裡，峰也為眼疾和風濕病愁苦著臉；這幾天，好的那隻眼也有了黑沙。我們相對著愁坐了二個鐘頭。（1952.3.28）

日子在愁苦中度過，高一峰的左眼已近完全失明，又沒有能力進行較好的治療。愁苦中，夫人盡其所能的給予鼓舞，但心中卻比高一峰還要來得愁苦憂慮。

峰病眼仍看不見，好眼亦有了黑影浮動，要治，沒有錢，不治，若兩隻眼都看不見了，將如何是好？我安慰他：別愁，愁也沒用。但是怎麼能夠不愁呢？

來到台灣二年多了，沒有找到合適的工作，雖不必為三餐飯發愁，但都是半輩子有了子女的

人，還要依靠老人來生活，實在不好意思。同時閒居之無聊，疾病之纏擾，以致情緒鬱悶，無以排遣，而對於任何一種工作，都不免存一份羨慕的心情。（1952.10.27）

困頓中，偶爾也有愉快的時候：

細雨中，和峰到淡水河邊散步。上了高堤，視界豁然開朗，心情為之一暢。迷濛中，遠山起伏，樹木蔥鬱；長帶般的螢橋，橫貫高空，橋下河水中的小船，悠然蕩漾；對岸小橋茅屋，屋前菜蔬滿畦，農人彎腰而作，水牛蹣跚而耕，這是多麼恬靜的美景！

回家的路上，談到了我的日記，峰說：比以前進步了。我聽了很高興，以後一定要繼續寫下去。

學習不僅僅是讀書，只要留心，處處都是學問；和峰一同上街時，因為都是習見的街景，沒有什麼可看的，所以走得很快。走著，走著，才發覺峰不在了。

返回去找，他不是停在店鋪玻璃窗前，便是蹲在賣破舊東西的攤子旁，在聚精會神地觀賞。我很不解，這有什麼好看的呢？近日讀了朱光潛著的《美學》，才略有所悟。《美學》中講：美感的培養，不必限於讀書，只要留心，處處都是學問。所謂靈感是在潛意識中醞釀成的情思猛然

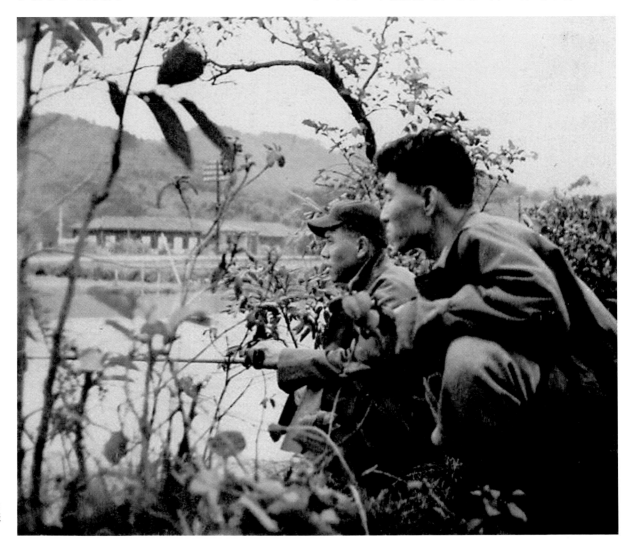

高一峰
早經
1951年
紙本水墨設色
57×20cm
家族藏（左頁圖）

高氏喜愛釣魚，1951
年冬於北市螢橋下淡
水河邊觀人垂釣之景

一、生平：家居平常日、叱吒風雲時

■ 高一峰
人生回憶錄
1952年
紙本水墨設色
22×135cm
家族藏（上圖）

■ 高一峰
召廟印象
1951年
紙本水墨設色
23×60cm
家族藏（下圖）

湧現於意識；雖是突然而來，卻是非有準備不可的。凡是藝術家都不宜只在本行小範圍中用工夫，須處處留心玩索，才有深厚的修養，鳶飛魚躍、風起雲湧，以至一塵之微，當其接觸感官時，我們雖常不自覺在其心靈中可生若何影響，但是到揮毫運斤時，他們便會浮現到手腕上來。

證諸峰的經驗，《美學》中所談是正確的。峰說：在綏遠時並沒有畫駱駝，但是因為見得多，印象深刻，所以現在能夠畫得出來。

峰對一切似乎都有興趣，這是一個藝術家所必具的條件吧！（1952.10.25）

一九五二年八月中旬，來台初期困頓的生活，似乎有了轉機。透過立法委員吳延環的介紹，台中市立中學聘請高一峰前往任教。吳延環在一篇日後的文字中，提及了這段因緣。文章題名〈我發現一個天才〉，他說：

我三十八年自廣州撤退來台，初居泉州街。當時立法院還在中山堂辦公，為了就便鍛鍊身體，每日都自泉州街步行前往中山堂開會或辦事。

大約是在民國三十九年初了，有一天在經過重慶南路三段和南海路十字路口時，靠植物園那邊有不少違章建築，其中一間，門口排列著很多廣告畫。我見那些畫上的用筆，與一般廣告畫上的工藝氣息顯有不同，頗表驚異。當即問起作者是誰？高一峰先生從房中走出，說這些畫都是他的作品。又問起他的出身。他說：曾在北平就讀「京華美專」，但沒有畢業。逃難來台之後，為了生活，便靠此技餬口。

我當時感到像他那種天才，如長此以往，整天價畫工藝品，必將蹧蹋無餘，實在可惜！正好有一位舊屬，在台中中學作校長，便慨然答應替他謀一教職。在推薦信中，力陳站在國家立場，不當浪費這位天才，任他繼續畫廣告畫。不久覆信來了，甚表歡迎，要他帶作品前往面試，高先生便這樣正式到台中任教。(註8)

事實上，高一峰前往台中任教之事，並非如此順利，前後還拖了兩年時間。由於岳父反對，認為高一峰眼疾未癒，遠離家庭，乏人照料；同時，由於學、經歷證件，在流亡中均已佚失，沒有這些證件，薪水極少，不如留在家中多作些畫，等養好了眼睛，再找工作。

廣告社的工作，在當年（1952）十月間結束，高一峰又失去了工作；為了養家，夫婦養了一群小雞，雞長大了可以賣錢，生了蛋可以吃。同時，這些小雞、公雞、母雞，都成為高一峰作畫的好題材。偶爾雞死了，全家人也會為之難過一陣子。

高一峰
火雞
約1958年
紙本水墨
私人藏

一九五三年八月，高一峰在醫生建議下，將害病的左眼摘除，以免遺害了右眼。到了隔年（1954）八月，高一峰還是接了聘書，前往台中市立中學教書，家人留在台北。此時，小孩也已先後上了小學。

（五）教書台中和首次個展

在家時的高一峰，處處倚賴夫人的照顧，離開了家，除了有更多的時間畫畫，也常在信中表達對家人的愛心和照顧的責任；尤其對夫人日益加重的類風濕性關節炎，更是諸多安慰、鼓勵。一九五四年十月，夫人日記中即載：

峰寄來五十元。信上說：我的病一定會好。退一步想，即使好不了，成了殘廢，只要他活著，便可負起生活的擔子，因為妻和子女都是他所愛的。字裡行間，充滿了誠摯的情意，令我感慨萬分。（1954.11.9）

高一峰攝於碧潭

　　前往台中任教的日子，也是高一峰作品逐漸形成明確風格的時期，筆法簡潔，產量大增。

　　一九五五年六月，高一峰在台中的生活已經安定，便把全家人接往同住。房子是市中分校的一間舊教室，雖然簡樸，全家人總算可以脫離寄居人家的生活，獨立過日子。

　　暑假期間，高一峰勤奮地天天作畫，保存了十幾幅較為滿意的作品，夫人則是最好的欣賞者及參與者。她說：

　　完成一幅畫，真不是件容易的事，畫前要經過細密的構思，畫時更需聚精會神，稍有疏忽，

幽禽相對語

洪蘭友題

丙申之冬高一峰寫

一峰

高一峰
幽禽對語
1956年
紙本水墨
46×46cm
家族藏（上圖）

高一峰
小雞覓食（下圖）

一筆不好，一幅畫便要重新再畫。

峰作畫時，我在旁邊也隨著緊張不已。當畫成了一幅，認為還滿意時，便釘在牆上，愉快地欣賞，此時，彷彿大地回春，百花開放；但若一筆畫壞了，不僅丟筆、撕紙的聲音，擊碎了安靜的氣氛，而嚴霜滿佈的寒冬也隨著降臨；這時候，峰的那副氣憤苦惱的面孔，真令人望之生畏。作畫，實在太勞神費力了。（1955.9.7）

所謂畫畫可以怡情養性的說法，只不過是業餘畫家偶爾塗鴉遊戲的心情，對專業畫家而言，創作本身就是一場戰爭、苦鬥，向完美、未知的不懈挑戰。

隔年（1956）暑假，七月廿一、廿二日，高一峰終於可以在台中圖書館舉行生平首次個展，一共展出作品五十七幅。內容既有西北生活的追憶：駱駝、駿馬、大漠、荒野，也有台灣生活野趣的水牛、小雞、公雞和各式花鳥。尤其如〈按摩女〉、〈賣唱者〉等，更是充滿對下階層人民生活的關懷與同情。那些筆法靈動、構圖簡潔的作品，神采中帶著一種超俗，豪健中透露著一絲孤獨，正是高一峰生命的忠實寫照。

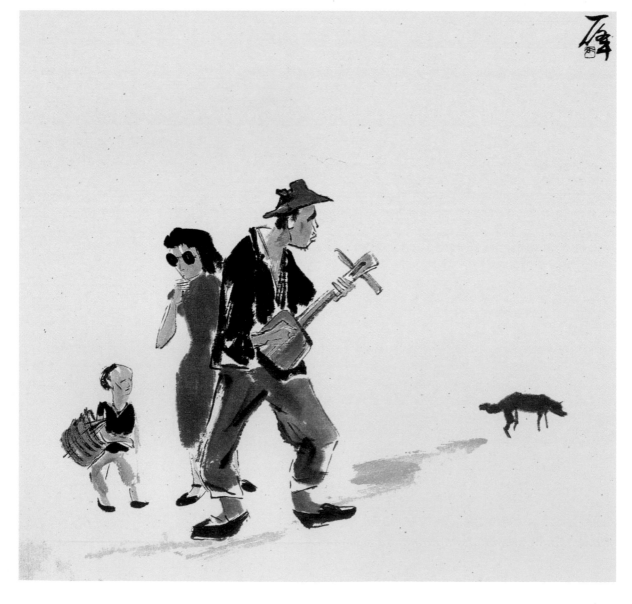

高一峰
賣唱者（一）
約1955年
紙本水墨設色
46×46cm
家族藏

高一峰
賣唱者（二）
約1955年
紙本水墨設色
30×31cm
家族藏

台中畫展的成功，讓他結識了更多的同道，也激發了當年十二月，繼續在台北開畫展的信心與決心，這是多年來的心願。

儘管獲得如泉湧般的善意批評和鼓勵，證明高一峰這些年在愁苦生活中的不懈努力沒有白費，個人的藝術生命也逐漸成熟，然而在實際的經濟效益上，卻沒有多少改善；為了畫展，欠了裱畫店一千多元，夫妻二人商量，只得忍痛將收藏多年的齊白石畫作〈獨酌〉，送去寄賣，以償債務。

為了年底展出，高一峰把握有限時間，認真創作，許多時候，天色未亮就起床，開燈作畫。此時，作品風格也越來越清晰，除了西北生活回憶之外，以身旁事物為題材的作品也越來越多，〈蒙古召廟〉、〈投宿〉、〈行旅〉、〈故鄉大篷車〉、〈芳草〉，及〈慧慧的寫生像〉、〈歸牧〉、

〈幽禽對話〉等等，都是這個時期的作品。年底
的畫展，按計畫在台北市中山堂舉行三天，展出
作品八十多幅，以西北風光，及駿馬、花鳥小品
為主。

　　岳父張慶恩基於愛婿心情，也期待畫展的賣
畫情形可以提升，特地透過個人情誼，商請數位
名家好友，在高一峰的畫上題詠；而開幕當天，
又邀請藝壇名流，前來捧場，如：張道藩、黃國
書、賈景德、谷鳳翔、黃君璧、袁樞真、孫多
慈、鄭月波、吳子深、鄭曼青、馬壽華等人，無
非是要給高一峰一些鼓勵與信心。果然，展出的
結果，大獲好評；中山堂的展出結束後，又由中
美文化經濟協會和國際獅子會中國分會聯合具名
邀請，再於台北市新生南路一段的獅子會會館繼
續展出兩天。

　　一九五七年十月間，為了上、下課交通的便
利，高一峰再度搬家到市中的正式宿舍。這是一
所大雜院，住著十多家眷屬，孩子們眾多，吵吵
鬧鬧；院子裡堆滿了破舊家具，竹竿橫陳，掛滿
了形形色色的衣服。清晨醒來，可以聽到院子中
踢踢達達的拖板聲、嘩嘩的流水聲，漱口、洗
臉、笑聲、斥責……聲聲入耳，日夜吵雜，作畫
環境欠佳。高一峰的精神受到相當的干擾，於是
開始服用一些成藥，並因此養成了藥癮，對日後
的健康造成極大的傷害。不過由日後留存下來的
作品觀察，這卻也是一個產量豐富的年代，可以
瞭解高氏在困境中努力的苦心。

　　一九五八年，是高一峰前往台中定居的第五
年，他和台中藝術界的交往也日漸熟悉。於是在
一些畫友的邀集下，組成「八清雅集」的團體，
成員除高一峰以外，又有：呂佛庭、曹緯初、唐
曉風、朱雲、徐人眾、李長林以及和高一峰往來
最為密切的王爾昌等人，基本上，均是大陸來台
的水墨書畫家。在看似平順的生活中，其實隱藏

▍高一峰
　百合花
　水墨速寫（左頁圖）

▍1960年於北市中山堂
　舉辦個展時之集錦
　（本頁圖）

1960年於北市中山堂
舉辦個展時之集錦
（本頁圖）

著巨大的不安，除了高一峰本人的情緒，常有強烈高低起伏的變化，夫人的類風濕關節炎也有越來越嚴重的趨勢，很多時候，出門已無法自己走路，要由高一峰以輪椅推行，多次前往台北治療，也試過各種療法，但始終無法改善。

一九五八年九月間，高一峰決定要改善住家的環境，開始託人介紹，尤其看上一幢位於郊區的獨立屋，兩旁是波平如海的稻田，景色宜人。不過，多次接洽，始終未能買成。一九五九年八月，台灣遭遇歷年少見的豪雨，是謂「八七水災」，原先想買的房子完全淹在水中，高一峰夫婦慶幸當時沒有買成。兩個月後，高氏一家人搬入由台中北屯區合作社所興建的新房。這是一幢靠近田野的宜人房舍，「……早晨，薄霧迷濛，大地如披了一襲輕紗，風姿綽約。漸漸地薄霧褪去，陽光照耀，遠樹、村莊、田野都成了金黃一片。此時，灰白的天幕轉為蔚藍色，青山也出現

了，田中一畦畦的翠綠中間隔著一道道蜿蜒土徑，徑旁野花絢爛，紅的、紫的，含露盛開，淳樸芳香。」（1959.12.15）高夫人找人在屋外，圍起了竹籬。台北家裡又託人帶來了一隻剛生下的小貓，雪白和淡黃的茸毛相間，瞪著灼灼發亮的大眼，給病痛孤寂中的夫人帶來了許多樂趣。

然而，高一峰的精神狀況，卻有每況愈下的現象。許多時候，呆坐整日，不知想些什麼。儘管不斷地勉強自己，提筆作畫，但難得一幅滿意的作品，令高夫人看在眼裡，不知如何是好。驟雨長夜中，更增添孤單無依、恐懼不安的感覺。(註9)

（六）作畫百幅，人嫌單調

從一九五七年的畫展結束後，高一峰仍是勤奮作畫不斷，準備在一九五九年再開一次個展；

一角危樓洞忽景
萬軍鏡吹定中原
洪濶及題

高一峰
雪地行旅
約1955年
紙本水墨設色
私人藏

儘管許多時候，感覺作品不能滿意而銷毀，但到一九五九年年中，也已累積新作百餘幅。於是趁九月間北上參加夫人大弟炳南的婚禮，悉數帶往台北。岳父和一些朋友們看了之後，卻嫌棄太過單調沉悶。他們希望高一峰能儘量畫一些一般人可以瞭解和欣賞的作品；尤其是在「八七」水災之後，大家都在提倡節約，如果這個時候開畫展賣畫，似乎也不大相宜。對於這些善意的建議，

高一峰顯然很不愉快，他寧可畫展延期，也不肯迎俗媚世去畫那些花花綠綠的畫。

夫人夾在中間，也頗為為難，她說：

> 起初，為了畫展能夠早日開成，我不斷地勸峰，就按著父親的意思畫幾幅，又損害不了自己什麼，何必這樣固執？
>
> 近來，讀過了幾本美學方面的書籍，我了解到峰是對的。一個藝術工作者，必須忠於自己，不能任令纖毫之塵破壞了整個生命的和諧與完美。歷史上董狐寧願斷頭而不肯掩蓋史實，陶淵明不肯為五斗米折腰。外國的梵谷，為了作畫而犧牲一切，唯其如此，畫格才能夠高超完美。峰不肯為了好賣而作畫，正是對於人生和藝術應該

堅持的嚴肅態度。

> 有了這樣的認識和看法，我已不再催峰作畫；現實生活較之藝術生命的光輝，是微不足道的。（1960.1.6）

在追求藝術的漫長路程中，夫人始終是高一

▌1959年高一峰夫婦及長子燦、長女慧，攝於台中市自購住宅之庭園（左圖）

▌高一峰
1951年贈給秀妹蓉姐的畫幅，畫中題字「穩把舵，氣力壯，努力來幹一場！」（右圖）

峰最大的支持者，也是崇拜者，在知識見解上，夫人也許無法給予一峰什麼指導，大多數時候，還是從高一峰身上獲得指導與啓發，但在生活實踐上，她是最重要，甚至是唯一的支持者、欣賞者，也是創作生命的見證者與詮釋者。

一九六〇年代，台灣的藝術生態，隨著傳播媒體的興起，訊息大爲開放，西方的現代藝術思潮強烈地衝擊著台灣，高一峰對自己藝術的走向，也有充分的自覺與方向。夫人以日記記錄著這段艱辛的過程：

一峰在四十五年（編按：即1956年）開了畫展之後，聲譽頓起；爲了更進一步，他致力於變形，要求脫離形象的束縛。

「變形」原是思想和技巧達到一個更高的境界而自然形成的蛻變，顯然地，峰沒有經過這個階段的努力，便想強變，結果，所畫的馬無非是有意地少畫了前身，或者略掉了馬尾，既無形體完整的美，更談不到意境了。

以後，由於畫路的困惑，始終在苦悶、徬徨；荷亭、孤菊，便是這個時期所作，筆簡意賅，意境孤淒，其內心之寂寞，顯露無遺。

近來，他的畫風又有所不同，爲了探索一種新的表現方法，一張畫稿，往往要重複地畫十數次，尚難有滿意的結果。

今早，他新畫了一幅馬，我看了後，不覺說「慷慨激昂，神氣十足」，他很高興，半年來，他所苦苦要求表現的，就是要經由馬的形體而表現

高一峰
聞
約1962年
紙本水墨
私人藏

出一種內在的精神意象。

這是一個艱困的路程，需要更堅毅的努力！
（1960.1.8）

一九六○年六月，高一峰如期在台北中山堂舉行他的第三次個展。由於岳父的關係，參與開幕的貴賓，仍是冠蓋雲集，包括：馬壽華、虞君質、張隆延、高逸鴻、包遵彭、梁中銘、劉獅、傅狷夫、鄭月波、王王孫、季康、劉延壽，與吳延環等人。當時的《中央日報》摘錄了預展中參觀者給予的評介：

馬壽華說：看高君的畫，有一種雄偉超邁和別具風格的感覺。

虞君質說：高君的畫，已到了「筆簡形具」的地步，看了好像吟讀一首小詩，彌覺雋永。

高逸鴻說：高君的畫是筆間有我，超乎象外的。

梁中銘說：高君的畫，其「真」一如其人。

劉獅說：畫有「應世」和「傳世」兩種，高君的畫是屬於「傳世」的。

傅狷夫說：高君之畫一出，八大山人不能專美於前。（註10）

高一峰
飲（三）
約1962年
紙本水墨
私人藏

這些說法，或許多少帶著應酬褒獎的性質，但大抵均指出了高一峰作品的某些特質：是雄偉超邁的、是風格別具的、是筆簡形具的、是筆間有我的、是超乎象外的。

相對而言，一九六〇年代支持現代繪畫尤其抽象繪畫最力的書法家，也是藝評家，當時擔任教育部國際文教處處長的張隆延，以筆名「罍翁」，對高一峰的作品，則有更深入的分析。他甚至以高一峰和梵谷相提並論，他說：高一峰之喜作向日葵，似乎與梵谷同好，要藉那寶月輪的形狀，和太陽光軸射的金黃熱力，歌頌生命力的

圓滿和充沛！而墨筆長軸山水，遠渚一抹，小舟一畫，如此而已，卻有無限煙波，生人眼底！又說：一峰落筆，似乎有意無意之間，然而景色天然，便成圖畫。簡之又減，更少一分不得。豈非中國「抽象」畫的絕好例子？**（註11）**

一九六〇年，已經是「五月」與「東方」等畫會掀起「台灣現代繪畫運動」的第三年，台灣的創作氣氛，逐漸由傳統的中國水墨畫和物象經營的西方油畫，轉向以純粹抽象爲理念的方向。高一峰在中山堂的畫展，儘管有些好評，並在結束後，轉往中美經濟會續展二天；同時，適逢美

國總統艾森豪訪台，外交部經由介紹，選取高一峰花鳥畫作一幅，商請監察院長于右任題詞「自由之光，高一峰畫贈艾森豪總統」等字樣，作為贈禮；此外，有些作品，被重複訂購竟達十數幅之多等等，但這些情形，到底無法改變畫壇發展的大方向，高一峰自認有被社會忽視的感覺，而心情低落。（註12）

此時，他的健康情形持續惡化，藉助藥物也已無法稍有改善，情緒低落，而精神鬱抑，不得已，只好向學校請了一年長假，於一九六一年八月，全家遷回台北市，住在仁愛路。

（七）遷居台北，任教藝專

回台北的第二天，便遇到了波密拉颱風的侵襲，此後的日子，就像夜裡的強風暴雨，不斷地向這對苦難的夫妻襲擊。

高一峰的病情，未見改善，反而愈加沈重，除了情緒的低沈，也時常走路摔跤、嘴歪流口水，輾轉看了許多精神科醫師，始終無法找出病因，最後經由台大醫院的檢查，斷定是腦中長瘤；在親友們的再三商量考慮下，決定赴日開刀。不過，在日本東京大學醫院，經過一個多月的檢查，卻發現頭部並沒有任何毛病。由於在醫院中，醫療人員對他的尊重、鼓勵，視他為畫家，也使他的病情意外獲得好轉。

一九六二年九月，國立台灣藝專（今國立台灣藝術大學）成立美術科，首任科主任鄭月波，鑒於高一峰水墨藝術的成就，特地聘他前往任教。這是高一峰的藝術讓年輕一輩學生真正認識的一個重要轉折。知名畫家、文學家的王家誠，當時擔任國立藝專美術科助教，負責高一峰一些日常雜務的協助，成為在這段時期，和高氏一家接觸最頻繁和親近的人。

高一峰
憩（一）
約1960年
紙本水墨
35×44cm
家族藏（左頁上圖）

高一峰
齡（一）
約1960年
紙本水墨
34×44cm
家族藏（左頁下圖）

高一峰
憩（二）
約1960年
紙本水墨
34×44cm
家族藏

王家誠回憶說：

在辦公室或接送教職員的車子上，經常，他沉默著，有時會突兀地問：「你覺得我的畫怎麼樣？」濃重的山西口音使人有點不知所措。但他接著來的一句卻是：「你說好，我不覺得好，畫一點意思都沒有；只有白紙才是最美。」

菸一根接著一根吸，糖不斷的吃著；我發現，高一峰的飲食習慣，也大異常人。有時，他用抖動的大手，把學生招到眼前：「你去！去給我買包香菸！」或託他們買糖，多半忘記拿錢給他們，但他們都樂於為他去買。咧著嘴，他那種

把菸、糖拿到手時的感激笑容，很是動人。（註13）

一九六三至一九六六年間，就讀於國立藝專美術科的知名畫家李義弘，也回憶說：

上課，他準時到達，那是搭上校車的緣故；有時搭上了車，卻不見人影，原來他孤影彳亍到浮洲里的一家西藥房買「檸檬精」，隨買隨吃。女同學，「有錢」（善積蓄），心細。在上課前她們早已買好了花生或花生糖。茶酒有道，菜亦有色，即援此道，每週也就「糖色」不一，頗富變化，未嚐津先出，我想老師吃糖如喝仙醍。如是這般，邊吃邊畫畫稿。每學期的前幾週，老師為認識同學而必須點名，我們喜歡他的點名`口一開，卻在五、六秒後，才聽到凝音而出的渾濁微顫的聲音。同學們猴急似的也不期然地跟著張

■ 1962年夏由兒子高燦
陪同遊日月潭

■ 高一峰
歸牧（二）
1956年
紙本水墨
69×39cm
家族藏（右頁圖）

口，等聽清楚了是誰，大家按捺不禁的呵呵一笑！他「唱」起名來，節調平整，音色不佳，音質偏濁，宛如破舊的低音喇叭，卻不減於大家對他的崇敬與親和。這樣活生生的聲音一直使我們緬懷不已！（註14）

上課用的畫稿或講解綱要，都是夫人為他準備。有時上課了，站上講台的高一峰，會帶著一臉困惑的神情，伸手掏摸西裝外套的口袋；而終於一無所得地攤手苦笑，原來夫人為他整理的綱要，不知如何地遺失了！好在言語並不重要，高

■ 高一峰
駝旅（一）
約1954～57年
紙本水墨設色
私人藏

一峰有的是豐富的造形語彙。（註15）

上課，看他講解、示範，是一種極大感動與教育。平常抖動不已的手腳，一旦執筆蘸墨，就不再抖動，眉宇間祥和而寧靜。王家誠時常為了阻隔太多其他前來旁聽、觀摩、索畫的同學和教職員，而有機會經常觀看高一峰作畫，他描述：

……行走、駭奔著的健馬，彷彿永遠在回思著的駱駝，扭頭斜視的小雞，沐浴在絲絲垂柳下的水牛……，這時，高一峰的頭腦，恍如一個萬有的世界，事事物物，從筆下源源而出，不急不徐，像一灣溪流似的流洩著。（註16）

經常，他無視於畫紙下的有無墊布，不在乎使用的是拿手的羊毫筆或不是，甚至對同學事先裁好的紙張形式也不計較，橫擺畫橫幅、直擺畫直幅、裁成斗方就畫斗方，動作遲緩中，從容不迫。李義弘說：

　　畫畫稿通常是水墨教學的一種方式。看他畫馬，我的揣摩差矣！原以為行筆速捷，沒想到竟是從容不迫，遊筆攦捺。而他即筆示範的「畫稿」，不見得是既成習性的自然反射作用，在精簡的形意上可看出他創作的「原型」。他的畫稿不是初學的基本，不是扎工夫的原料，不是循序漸進的可習性。從師母按「教學進度」且已整理給我們的「小畫稿」已是具有相當完整的作品，有些不屬款不鈐印也不覺得缺失；那不是我們葫蘆依樣就能畫得其意的。僅就「教」與「學」的單向關係上，他的方式是自由的，是齊白石式的——先看後想。因而我們學到的不是浮面的筆墨，而是老師用心於尺幅之間的錬鑪。（註17）

　　偶爾，為了教學的必要，高一峰也會帶領同學前往圓山動物園寫生、觀察動物的形態。

　　一九六三年五月，他將畫作做一整理，選擇其中卅幅，出版《高一峰畫集》，這對學生的學

高一峰
雙小雞
約1957年
紙本水墨
私人藏

習，顯然提供更便捷的管道，學校也配合畫集的
出版，在素描教室爲他舉辦了大約一個禮拜的非
正式個展。

（八）終曲

任教藝專的這段時期，可以說是來台後，生
活最爲安定的一段時間；社會的尊崇也隨之而
至，然而夫人的病體也在這段時間，持續惡化到
無法正常作息的景況。持續多年的日記，停止於

一九六六年的二月廿一日，只是簡單的幾個字：
「精神較佳（注射H3第3針，服福壽多）。」

不到一個月後，這位一生爲病痛所苦，卻以
極大的耐心照顧同爲疾病所苦的藝術家丈夫，共
同追求「殘缺的完整」(註18)的偉大女性，終於
捨下殘缺的肉體，回歸靈魂的完整，與世長辭。

夫人的離開，已經註定了高一峰餘生的命
運，隔年的三月，高一峰住進了花蓮玉里療養
院。一九七〇年七月，署名高一峰的自述文〈無
盡的追求〉，刊登在《藝壇》雜誌，根據高氏當

■ 高一峰
歸牧（一）
約1955年
紙本水墨設色
私人藏（上圖）

■ 高一峰與藝專學生至
圓山動物園寫生
（下圖）

時的精神狀況判斷，這篇文字應是出自好友婁志
清的手筆，[註19] 但相當忠實地反映了高氏一生
藝術追求的理念。兩年之後的一九七二年年底，
在幾乎已經爲人完全遺忘的情形下，高一峰因呼
吸衰竭，孤獨地病逝於花蓮玉里療養院，享年五
十八歲。

註1：參謝里法，〈劉錦堂．台灣最早的留日油畫家〉，《出土
　　　人物誌》，頁108，1984年10月，台北：台灣文藝社。

註2：參見國民政府教育部，《第二次中國教育年鑑》(1948年
　　　編)，台北：正中書局重印，及朱婉華《柏川與我》，頁
　　　36，1980年2月，台南。

註3：高一峰，〈無盡的追求〉，《藝壇》1970年7月號，以下
　　　簡稱「自述」。

註4：沈以正，〈高一峰的藝術〉，《高一峰畫集》，頁6，1985
　　　年1月，台北：藝術圖書公司。

註5：參見朱婉華，《柏川與我》，頁36，1980年2月，台南。

註6：參張慶恩，〈家世與童年〉，《張慶恩回憶錄》，頁3，
　　　1981年12月，台北。

註7：見張慶恩，〈高一峰與妻素蓉攜子來台揮毫成名〉，《張
　　　慶恩回憶錄》，頁212，1981年12月，台北。

註8：吳延環，〈我發現一個天才──高一峰〉，《高一峰畫
　　　集》，頁3，1985年1月，台北：藝術圖書公司。

註9：參見張素蓉1959年11月20日日記。

註10：參見1960年6月24日《中央日報》。

註11：矗翁（張隆延），〈高一峰畫集〉，《中央日報》。

註12：見孫旗，〈高一峰的水墨畫〉，《現代藝術的透視》，頁
　　　253，1977年1月，台北：天山出版社。

註13：王家誠，〈冷霧．枯枝．紙船──記高一峰二三事〉，
　　　《雄獅美術》166期，頁49～50，1984年12月，台北。

註14：李義弘，〈路滑霜濃無怨言──憶高師一峰〉，《雄獅美
　　　術》166期，頁52，1984年12月，台北。

註15：參見王家誠，〈冷霧．枯枝．紙船──記高一峰二三
　　　事〉，《雄獅美術》166期，頁50，1984年12月，台
　　　北。

註16：王家誠，〈冷霧．枯枝．紙船──記高一峰二三事〉，
　　　《雄獅美術》166期，頁50，1984年12月，台北。

註17：李義弘，〈路滑霜濃無怨言──憶高師一峰〉，《雄獅美
　　　術》166期，頁53，1984年12月，台北。

註18：語出王家誠，〈殘缺的完整〉，原刊於1963年5月3日
　　　《聯合報》，收入《在那風沙的嶺上》，頁105～111，台
　　　北：大江出版社。

註19：參見徐永賢，《高一峰之繪畫研究》，頁42～44，1955
　　　年，中國文化大學藝術研究所碩士論文。

二 作品賞析：大漠‧鄉野‧冷雨

由於戰亂與遷徙，高一峰於北平京華藝專及陝北時期的作品，今日已經不可得見。

來台後，創作的時間，大抵從一九五一年至一九六三年止，前後約十二年的時間，雖可略分為來台初期的台北寄居時期（1951～1953）、台中任教時期（1954～1960），及晚期的藝專任教時期（1962～1963），但前後兩期時間均頗為短暫，不過兩、三年時間，尤其一九六一年，因赴日治病，雖在醫院中偶爾提筆，但並無正式的作品存世；而一九六三年之後，因藝專教學而由學生留存部分畫稿，也很難以正式的作品論之，加上高一峰作畫，並不每幅都註記年代，在確切時間的認定上，亦有實際的困難，因此，以分期來研究高一峰的藝術成就，似乎並不是絕對必要與妥切的方法。

倒是高一峰一生的創作，有幾條鮮明的主軸，也就是幾個主要的題材，此起彼落，相互交疊，構成他藝術生命的光譜，配合簽名式的判讀，我們應可以此約略建構出他藝術生命發展的面貌。風格的發展，固是探究藝術生命的一個重要切入點，但就高一峰前後不過十二年左右的創作生涯而言，我們毋寧更關懷其作品在特殊的生命境遇襯托下，所展現出來的殊異情調和獨特面貌。

基於上述考量，本文將高一峰創作的幾條軸線，也是他著意刻畫的幾個題材，包括：（一）塞北行跡、（二）馬、（三）台灣鄉野人物與自述、（四）花鳥及水牛等，作一分項的論述與賞析。

（一）塞北行跡

一九四二年，離開北平的青年高一峰，懷著淑世救國的心情，也可能秉承組織賦予的某種特殊任務，來到綏遠臨河縣，從事文宣與社服工作。在這個地方，首次接觸蒙古人，並因性情的魯直、率真，而和許多蒙古人相處融洽，結識了許多朋友；一得空閒，便到鄰近的蒙古包訪問，甚至共同生活。

隔年（1943），雖已成家，搬遷到綏西陝垻地方，但對蒙古生活的好奇和嚮往，仍然熱忱不減。一九四四年夏天，高一峰隻身騎驢，由臨河縣進入蒙古伊克昭盟地區，前後三個月時間。這趟旅程所見所聞，成為高一峰日後創作最重要的泉源與素材。

創作於一九五一年的〈三個蒙古小孩〉，是目前留存關於塞北生活最早的一件作品。以寬橫幅的畫面，描繪三個騎馬狂奔的蒙古小孩，一位身著紅衣的女孩飛奔在前，另外兩位策馬加鞭追趕在後；三匹奔跑的馬，腳的動態各有不同，但作勢狂奔的模樣，充分地表現了畫面由右而左的速度感。馬匹腳下的陰影和披靡的草，以及後方

數抹代表遠山的筆觸，一方面交代了場景，暗示了草原的無垠，二方面也加強了畫面的動態與速度感。

草原的寬闊、無拘，給了高一峰精神極大的解放，他曾說：「薄暮，遇到有月亮的日子，蒙古草原寂靜得可以聽到一里以外的傳話。成千的綿羊蜷伏在白皓皓的大地上，牧羊女騎著馬漫步歸來，輕哼著牧歌。我有時也跳上馬背，衝上山崗，狂歌一曲，引得孩子們紛紛忻笑，我也恢復了童真的歡樂。」（自述）

〈三個蒙古小孩〉作於來台後的第二年，塞北生活鮮明的印象，逐漸在高一峰著意回憶的腦海中浮現，但這件作品，畫面上對馬匹奔跑姿態的描繪，仍帶著強烈的鉛筆素描痕跡，稍帶樸拙的筆法，反而給這件作品一種素樸的力量。

和〈三個蒙古小孩〉應是作於同年的，還有作品〈召廟印象〉與〈早經〉。前者描繪了廣大草原上，兩匹馬站在前方，遙望遠方的召廟；馬的造形，還是寫實的手法，強調形象的正確與光影變化的掌握，一灰一棕、一側一背地同時昂首望向遠方。小小的尺幅，給人一種遼闊、安靜的感受，遠方露出牆沿屋角的，正是當地蒙古人精神寄託的「召廟」。

「召廟」又稱「五當召廟」，位於內蒙古自治區包頭市固陽縣境內，是內蒙自治區中最大的一座喇嘛廟。對游牧的蒙古人而言，這座「召廟」是他們生活中最重要的精神寄託與民族生命象徵。〈早經〉一作描繪的正是清晨時分，持著法螺的喇嘛，站在一高地的平台上，朝空吹響法螺的模樣，身後是幾位披著袈裟緩步而行的喇嘛。召廟位於山腳下，白牆圍繞中，給人一些莊嚴的好奇與想像。從這些人物或建物的造形觀察，這個時期的高一峰，顯然是採用了民初以來以西方素描介入水墨繪畫創作的手法，但仍刻意地保留了一種深遠的意境，這種意境主要是依賴空曠的構圖來完成；而在這些構成中，紅、黃等高彩度顏色的運用，又讓原本深遠的意境，多了一份鮮明質樸的豪邁色彩。

不過，這種類如西方硬筆素描的手法，似乎較乏毛筆水渲墨染的靈活韻味。大抵在一九五四年之後，便有了一些改變。另一件作於一九五六年的〈蒙古召廟〉，便是運用大量的水墨渲染，召廟建物層次井然地矗立在山丘環抱之中，廟前廣大的廟埕，前方還有兩支旗竿。而畫面最前方，則有兩三位蒙古人，似乎正從此處前行，只要繞過前方的小徑，便可到達山丘之後的廟埕入

高一峰
三個蒙古孩子
1951年
紙本水墨設色
25×68 cm
家族藏

口。這種鳥瞰式的構圖，配合以墨色渲染的山丘高嶺，在視野寬闊之中多了一份神祕幽靜。不過，正方形的畫幅，在虛實留白的構圖中，仍帶著一些西方式的透視法則，如廟宇建築及廟埕、旗竿等，這些畫面的主體，恰好橫過畫幅上下二分之一的位置，成為這件作品匠心獨運的特色所在，也表現了高一峰在融合傳統水墨寫意畫法和現實寫真事物之間，特有的用心與能力。

同樣的手法，也展現在他一系列以駱駝為題材，而以堅毅沉著、負重道遠為內涵的作品。駱駝和駿馬，是西北游牧生活中最具代表性的兩種動物；這兩種動物，一則沉穩負重、緩步行遠，一則靈現活躍、奔馳千里。高一峰說：

馬是驃悍的，在蒙古人手裡，就會馴若綿羊。與馬同伴的駱駝，卻是馴良無比的動物，牠

▌高一峰
胡天飛雪
1954年
紙本水墨設色
33×34cm
家族藏

■ 高一峰
蒙古召廟
1956年
紙本水墨
私人藏

和蒙古人同甘共苦，遇到沙漠上的風暴，遇到草原上的水草不濟，牠便為蒙古人駝負重載，搬向另一個草原。

　　牠行走不算太快，但持久力異常驚人。牠不像馬的英俊瀟灑，而不辭辛勞，樸樸實實的個性，極其平易近人。

　　我在看到遠旅的駝隊和那些蒙古隊商，不由自主地取出紙筆，追蹤他們速寫。牠們不像馬的快速，而是昂首挺胸一步一步地保持等速地走著。有時打尖在古樹下、廟門邊，隊商吸著旱菸、喝著馬奶，駱駝就坐憩一旁。細瞇著眼睛，不斷地動嘴磨牙，牠們在反芻、在享受咀嚼的清福。一聲不響，不像馬群的嘶叫，更不踢腿打滾，完全一派規距老實人的樣子。（自述）

　　在病痛難過的日子中，高一峰正是以如此一種自我情感的移入，將西北的駱駝、駿馬，化為自我的象徵，表達了那些隱藏在靈魂深處的騷動與堅忍的性格。

　　〈胡天飛雪〉（1954）採取近距離的特寫手

法，描繪一匹低頭前行的駱駝，筆法的運用，是勾染兼施，有些地方，如頸部、駝峰和後大腿，是以墨筆筆肚一氣呵成；細節的部分，如頭部的長鼻、下巴和尾巴、腳部等等，則以或細或粗的筆尖勾勒而成。更具體地說，也就是不再使用之前先用墨筆勾勒，再用水彩敷色的手法，而改採完全以毛筆筆觸的粗、細、輕、重，加上墨色的濃、淡變化，表現了駱駝有骨有肉又毛髮茸然的

高一峰
明駝千里足
約1954年
紙本水墨設色
24×108cm
家族藏（上圖）

高一峰
大雪行
1955年
紙本水墨設色
私人藏（下圖）

模樣；腳的足踝，只有後腳前方的一足淡淡勾出，其他各足完全略去，更讓人有足陷雪地或沙地的聯想，增加了前行沉重緩慢的感覺。畫面右方遠處，是另一匹轉身低頭覓食的駱駝，再遠處則以更為輕淡的墨筆，看似極不經意的點染兩三筆，形成一種孤樹獨立的意象。題記：「胡天八月即飛雪，甲午客台灣時作，晉人之一峰」。全幅以斗方為尺度，緊密而生動，似真有逆風雪而

獨行千里的孤寂之感，可視為早期之力作。蒙古地區氣候高寒，八月之間，即有風雪之天，商旅、牧人，往往在這種惡劣的天氣中，要和大自然搏鬥，駱駝就成為人類最忠實的朋友，共患難、同生死，彼此感情也就格外密切。〈明駝千里足〉（約1954）、〈大雪行〉（1955）、〈駝旅（一）〉（約1954～1957）、〈駝旅（二）〉（1957）等，都是採橫幅的畫面，描繪駝隊隊伍綿延、沉緩前行的景象。其中〈明駝千里足〉一作，狹長的橫幅，前方三匹墨色輕重不一的駱駝為前景，遠方兩匹稍淡的駝影為中景，轉折為更遠方地平線上一整排的駝隊；曲折綿延數里，予人以漫漫長途、任重道遠的心理感受。

所謂「明駝」，是當地人對駱駝的暱稱與美辭。其原因說法不一，有謂「明駝千里腳，駝臥腹不貼地，屈足漏明，故曰明駝。」這種說法，出自唐人段成式《酉陽雜俎》一書的〈毛篇〉，意思是說：駱駝善行，當地休息時，蹲臥下來，腹部為防沙地熱氣燙傷，懸空離地，藉由膝部的革質墊撐住身體，遠看，光線由腹中穿透而過，一如發光狀，因此謂之「明駝」。但這種說法，似較牽強；宋人所著《楊太真外傳》，其註有云：「明駝者，眼下有毛，夜能明，日馳五百

里。」似乎較貼近真實。因為駱駝眼睛，有多重眼瞼，外層尚有卷曲眼毛保護，不論是風起沙飛的白天，或月暗無明的夜間，駱駝均能辨視路途，不致迷失，所以人稱「明駝」。

高一峰在作品中題跋「明駝千里足」，可能是語出〈木蘭詩〉，所謂「木蘭不用尚書郎，願借明駝千里足，送兒還故鄉。」在讚美駱駝目明善辨、能行遠路的能耐外，也有暗含「還故鄉」的深沉思念。

創作於一九五七年的〈駝旅（二）〉，刻意拉大了駱駝與駱駝、駱駝與人之間的距離，益發有一種旅途遙遠、孤寂疏離的愁緒。

然而再漫長的旅程，總是有起點、有終點，也有中途的休息站。約一九五五年前後所作的〈整裝〉一作，就表現了駝隊即將出發前，忙碌、熱鬧的景象。

正方形的構圖，牧人們正忙於將行李裝載到駱駝的背上，已經裝載妥當的，被牽引到右後方的隊伍當中；未裝載的，則在一旁依序等候，一些行李散亂地擺在一旁，幾隻小狗也趴臥在旁邊等待起程，一只裝水的皮囊隨手丟在地面……，整個畫面在濃淡有致、空間分明的配置下，一如題跋所記：「西北牧人之駝旅生涯」，生動而逼

▌高一峰
駝旅（二）
1957年
紙本水墨
私人藏

■ 高一峰
整裝
約1955年
紙本水墨
私人藏

真地呈現眼前，墨色與空間層次的韻律，就如現場忙碌而有秩序的氛圍一般。

　　高一峰塞北行跡的系列作品，貫穿他整個創作生命的歷程，早年描述性的作品，愈到後期，愈趨於表現的手法，其中孤寂、寒冷、昏黃的意象，尤其藉著一些駝旅的主題，表現得愈發淋漓

盡致。同樣的構圖，高一峰會持續不斷地重複練習，大部分的稿子最後都遭到丟棄、撕毀的命運，少數留存下來的，可以看出他思索著力的痕跡。大約創作於一九五五年的〈雪地行旅〉與〈孤城晚色〉，分別有洪蘭友和于右任的題字，二者在看似頗為相近的構圖中，前者以較為濃重的

孤方城塞晚色

高一峰畫

于右任題

▌高一峰
孤城晚色
約1955年
紙本水墨設色
家族藏（左頁圖）

▌高一峰
西北郵差
紙本水墨設色
王壽來藏

墨色，強調了雪地行旅的孤寂，過城而不入，旅隊蜿蜒繞城而行；而後者則以較少的隊伍，烘托昏黃時分，大漠孤城的寂寥。在塞北牧人的駝旅生活中，漫長旅程的水源補給與中途休息，是極為重要。

一九五六年的〈投宿〉，描繪的正是旅人即將接近一個休息站，馬匹、驢子顯然已經有些疲憊，旅人則揮鞭催趕的模樣。這位揮鞭的御者，頭戴包頭帽，身上的衣服，先以細筆繪成，然後由黃、由藍而黑的層層敷彩，製造了豐富的光線變化，也和前方奮力拖拉的馬匹，構成畫面的視覺中心。另一位旅人側身躺臥一旁，狀極舒適，回頭望向目的地。他們所坐的，是一些以皮布包裹、線繩捆綁的貨物，筆法簡潔而精確。馬車的車輪以墨筆一筆圈成，下方飛白處加上黃色，交待了受光面的變化，車軸一筆一筆，

肯定而具力道，車輪後方還有一些齒狀的突起，是避免車輪在沙地空轉滑動的裝置。後方還緊緊

■ 高一峰
投宿
1956年
紙本水墨設色
56×60cm
家族藏

跟著一位持棍、背物的旅人，由於旅人緊靠畫幅左下邊緣，讓人產生後方或許還有一道長長的隊伍也說不定的延展性聯想，加大了畫幅的無形空間。人物、車子、馬匹、驢子立足處，都有一道黑線，避免物體的輕飄不實，但也暗示了這是一個烈日當空的日子，亟需水源的補給以解渴。前方就有一口井，有一人站在井口，彎身汲水，一邊馬槽旁有三匹低頭飲水的馬；後方又有一人，牽了一灰一棕的馬匹前來，準備飲水。遠方以圍牆圍住的休息站，院子佈滿了馬匹和馬車，不見人影，應是已經進入後方的屋內休息。畫幅視野採取一種稍帶鳥瞰的角度，加大了空間的感覺，

也呈顯了更具全知式的動態變化，這是高一峰擅長的手法，再加上以簡馭繁、粗中帶細的筆法，便構成了高一峰豪健中有柔情、粗獷中見細心的

特殊藝術風格。此作上緣天空處，由鈕永建先生題寫了密密麻麻的一篇題記，增美了畫面對比的效果。鈕文的主旨，在陳述中國北方的重要，也

高一峰
趕路
約1955～56年
紙本水墨
私人藏

是文明發展的源頭，並讚美高氏之作可以提醒人們：固然南方是近代文明開風氣之先的地方，但北方淳樸、可愛的風土人情，仍是國人不可輕忽遺忘的文明之鄉。

對中國北方，尤其是西北的看重，是中國明末以來許多學者，如顧炎武等人一再呼籲的論點；包括近代重要史學家錢穆也多次陳述：中國之復興，關鍵在西北。概自唐代中葉安祿山之亂以降，北方便有逐漸凋零的現象，水利破壞、人口頓減、人才凋落、行政區劃減少……，取代的是南方的奮起與發達，這固然有世界文化發展，由陸地轉向海洋的趨勢使然，但西北是中國與歐亞其他國家交接的重要路橋，如何重振該地文明的光輝，關係著中國整體的發展。

高一峰畫作，自無如此鉅偉的觀點與企圖，但作為一個藝術家，高一峰的確成功地形塑並傳達了中國塞北地方人民純樸、勤奮、豁達、開朗，又充滿生命力的文化氣息。

▌ 高一峰
喇嘛與驢子
1955年
紙本水墨設色
私人藏

▌ 高一峰
賣酒翁
約1955～56年
紙本水墨設色
69×45cm
家族藏（右頁圖）

寒林古刹天將
雪巷蹋街頭
賣酒翁
賈景德題

或是酷熱炎夏，或是天寒將雪，西北牧民永遠要和惡劣的天候進行永不停息的對抗。〈趕路〉一作，約成於一九五五至五六年間，一人二驢，各有動態，驢子身上馱了沉重的貨物，一隻昂首、一隻低頭，驢子的前蹄彎曲，表達了負重道遠及逆風而行的艱難；牧人身著大袍，頭戴氈帽，雙手抱在胸前，腳上穿了防止陷入雪地的大鞋，背部微駝，後方淡淡的數筆，是兩株枯樹，從樹枝的方向也交待了風吹的方向。高一峰在描畫西北牧民生活艱難、歌頌其生命毅力的同時，也帶著一份人道主義的關懷與同情。

可能是作於一九五五年的〈賣酒翁〉，呈現的是一位已經過了勞動年齡的老人，為了生計，在寒冬的街頭提酒兜售的情景。空曠無人的街頭、枯乾的枝椏、寂寞的白牆，老人獨立張望，似乎正猶豫下一步不知該往哪個方向去，張開的嘴巴露出一口缺牙，一如賈景德的題詞：「寒林古刹天將雪，踽踽街頭賣酒翁。」這種對中下階層俗民生活的關懷，事實上也是高一峰創作的另一主軸，將在文後專節討論。高一峰自我身殘，終生為疾病所苦，一度還為失業所迫的親身經歷，使他在創作中，對貧苦大眾有著無限的同情

▌高一峰
行旅 約1956年
紙本水墨設色
私人藏（上圖）

▌高一峰
篷車
約1956年
紙本水墨
私人藏（下圖）

高一峰
故鄉方
1956年
紙本水
張炳南

作於一九五五年的〈喇嘛與驢子〉，就帶有
□度的幽默感。兩個穿著紅、黃長衣的喇嘛，一
□姑六婆的模樣，短矮的身形、黝黑的皮膚，
黃衣的一位，雙手背在背後，拉著驢子，身
則向前，貼近另一位喇嘛，似乎正談論、敘
述一段不為人知也不得輕易告人的祕密；另一位
身披紅色圍巾的喇嘛，則側著耳朵，仔細傾聽。
背後的驢子畫了半截，簡潔而肯定的筆法，畫出

□□了生命力、幽默感，以及一種悠遠、閒靜的
境界。

這隻笨驢一副置身事外、不屑一聽的模樣，相較之下，更顯得這兩位喇嘛的無聊。而喇嘛廟的高塔就遠遠地矗立在沙漠的另一端。高一峰的藝術，在相當的程度中，跳脫了傳統水墨不食人間煙火的靜雅，而以幽默的角度，觀察、刻劃了一般世俗的生活情調，這類作品，已非只是筆墨手法的高下而已，在近代台灣水墨發展上，具有相當的革命性與開拓性。

大約也是成於一九五六年的〈行旅〉，以一條飛白狀的枯筆，拖出一條長路，幾個人安靜而沉緩地在行旅中行進，一位坐在載貨的馬車上的，看似一個小孩，另兩位走在前方的則是一女一男；男子寬大的身體正好遮住了拖車前進的馬匹，而一匹驢子則安靜地跟隨在後，身體一半伸出畫面之外，生活就是如此安靜、緩慢而不斷前行，一代又一代……。

同樣是一九五六年的〈故鄉大蓬車〉，採斗方的畫幅，以稍帶鳥瞰的取景，描繪一位悠閒地坐在蓬車上的馭者，牽著兩匹走在前方的驢子，帶領著另一匹拉車的驢子，沿著一道小徑前行，彷彿就有達達的蹄聲和轆轆的轉輪聲；後方是一座位於古樹下的小廟。高一峰將這幅作品送給他的妻弟炳南，並題記：「南弟：近日作畫頗勤，甚有收穫。此幅〈故鄉大蓬車〉，韻致頗佳，旁邊有一座五道廟，增加故鄉情調，值得玩味。」枯筆淡墨，再加上微黃擦染，北方風情自然洋溢畫面，筆簡而意深。

蓬車的題材，另見於高一峰其他二作，時間亦應都在一九五六年間。〈旅途〉一作，五道廟移到平行畫面的右方，廟前有一低頭吃草的羊，蓬車以相反的方向，即將走出畫面，連結蓬車、老樹、古廟和羊隻的，是一條暗示了遠山的墨線，畫面有動、有靜，方向有左、有右，一切似在不經意之中，草草而成，而一切又盡在經意的安排之中。

〈蓬車〉一作，則取近景特寫，老樹身姿曲折，蓬車緩緩行進，仍然是三驢一車，車上的人身體側坐，雙腳懸掛，一副悠閒自得模樣；三匹驢子，以墨筆寫成，一腳一筆，準確而生動，動感十足，而形質精確。

塞北牧民的生活，顯然有艱辛，也有悠閒的一面。不過，整體而言，整個牧民生活中，最令高一峰印象深刻的，恐怕還是那些靈動健美的牧民兒女。從早期作品的〈三個蒙古小孩〉開始，那些策馬奔馳的牧民兒女，便始終縈繞在高一峰回憶的腦海中。

■ 高一峰
旅途
約1956年
紙本水墨
22×135cm
家族藏

■ 高一峰
蒙古牧女：山靜沙白
1957年
紙本水墨設色
33×39cm
家族藏（右頁圖）

山靜沙皆白
牧高草亦黃
如兔點黑馬
土地牧牛羊
丁留絵
右老诗意

高一峰曾說：「秋高馬肥，是蒙古人和蒙古馬群活躍的季節，大草原的牧馬、養馬，場面特別偉大，我看到不用鞍韉上馬的小娃，揪著馬鬃馳騁嬉戲。」（自述）

這些大漠兒女奔馳的主題，擺脫了先前〈三個蒙古小孩〉的說明性，而帶著一種強烈的表現性。大約是在一九五六年前後，高一峰以單馬為主題的作品，已逐漸出現，形成另一創作主軸，這和他一九五四年南下台中教書，時常利用假期前往台中后里馬場寫生速寫、重新觀察馬匹的結構動態有關。結合馬的水墨寫意畫法，對大漠兒女的描繪，也就有了另外一番面貌。

作於一九五七年的〈蒙古牧女：山靜沙白〉，以毛筆先行勾勒人物馬匹的動態，然後快筆敷色，結合水彩與水墨的畫法，交待出人物臉部、衣著、馬鞍，以及馬身的色彩，另外以草書飛白的筆法，點出馬鬃、馬尾迎風飛揚的質感與動感。馬隻前蹄離地，以及騎馬女孩飛揚的髮辮、腰帶，與衣襟，讓畫面充滿了一種躍動的視覺美感。題跋取右老（于右任）詩意，曰：「山靜沙皆白，秋高草不黃；女兒騎惡馬，土地牧牛羊。」

年代應較此稍後的另一件〈蒙古牧女〉，取景改由背面，加長的畫幅，女孩的身上多了件背心；值得注意的是：馬的畫法，減少了墨筆白描的成分，如其四腳，就是以幾筆簡潔而肯定的毛筆寫畫而成，更接近於大寫意的筆法。畫面左下方並鈐有「塞北行跡」印章乙枚。

高一峰大寫意馬畫的形成時間，雖也在一九五六年前後，但在畫面的處理上，大寫意馬畫由於只著意於單一馬匹動作的呈顯，多以濃淡有致的筆劃，勾勒馬形動態，因此，馬的身體都以留白處理。而同樣的馬匹，在這類「塞北行跡」的系列作品中，為了和人物搭配，大都採取實體的表現，因此，或是以色彩敷設，或是以墨色填滿。一九五七年及稍後完成的這兩幅〈蒙古牧女〉，對塞北風物的表現，尤其是女性健美與駿馬健壯的表現，應是一種典型。

▌高一峰
蒙古牧女
約1958年
紙本水墨設色
私人藏

■ 高一峰
捕馬圖（一）
約1957年
紙本水墨設色
家族藏（上圖）

■ 高一峰
捕馬圖
約1957年
紙本鉛筆
22×28cm
家族藏（下圖）

　　不過，在整個大漠生活中，更令人嘆爲觀止的，還是那澎湃震撼的套馬場面。高一峰回憶說：「最令人感到神妙的是他們套馬，成千的馬匹，奔馳在無邊的原野上，像一片蠢動的無止波濤，捲向空闊。一個壯漢跨著一匹駿馬，手持繫著繩索的長竿，看準了一匹好馬，輕輕地將竿子

一揚，繩索自動地圍成圈子，巧妙地套上馬頸，不由牠不馴服就範。我非常喜愛觀賞這種套馬的大場面。

　　一種集體的動態美、力的美、和諧美，使我振奮，使我狂呼，使我不由自主地跳躍。我曾從各種不同的方向，採用不同的角度，寫下那些變

化萬千的姿態，如今回憶，一顆心便重複昂揚躍動。」（自述）

可能是創作於一九五七年的〈捕馬圖〉，策馬縱奔的捕馬人，拿著長長的竿子，正在追捕前方那死命奔逃的兩匹野馬。畫面前方載著人追跑的這匹駿馬，我們可以看到高一峰如何巧妙地以寫代畫，將馬的腹部、臀部、腿部，及尾部，以濃淡不同的幾筆，一層一層地清楚交待，有骨有

高一峰
捕馬圖（二）
1957年
紙本水墨
私人藏（上圖）

高一峰
捕馬圖（四）
1960年
紙本水墨設色
22×130cm
家族藏（下圖）

■ 高一峰
駝旅（三）
約1960年
紙本水墨
私人藏（上圖）

■ 高一峰
歸馬圖
1958年
紙本水墨
私人藏（中圖）

■ 高一峰
捕馬圖（三）
約1958年
紙本水墨
私人藏（下圖）

肉，力道十足，又層次分明。一張目前仍留存的珍貴寫生稿，清楚地呈顯了高氏構思的過程，及如何由炭精筆速寫畫轉為水墨寫意的手法。這張速寫的確切年代，還有待考證。

不過，根據高氏的兒子高燦回憶：當年大陸時期的作品，包括所有的速寫、素描，均未能帶來台灣。因此，類如〈捕馬圖〉這些速寫，應都是南下台中後，前往后里馬場的寫生，再加上想像描繪而成。在速寫中，地平線放在遠方，前方是一片傾斜的沙丘，左邊有文字註記：「有塵土飛揚，下半部以上」等字。這幅速寫，對馬匹腿部的動作，有許多考量，定稿之後，水墨作品據此為參考，但仍有一些更動，比如把追逐的馬，左後腳加長，不同於速寫中較長的右後腿，原本以平行斜線表現出的馬身明暗，在水墨作品中，都以墨筆一筆表出，而形態精確。此外，原本成為沙丘的地面，也在水墨作品中，改成遠方的地平線。

一九五七年的另一〈捕馬圖（二）〉，以斗方的畫幅，抓住野馬驚恐躍起的一瞬間，捕馬人的座騎也突然煞住，而致全身傾斜，全幅畫充滿了一種激烈動勢刹然而止的瞬間動感。

捕馬的鏡頭，不只單一特寫的激動，還有萬馬奔騰的震撼。有于右任題字「獨牧精神」的〈捕馬圖（三）〉，最近的一位捕馬人在畫幅之左，畫面由此開始，轉向右方發展，而在右方遠處又有另一捕馬人，於是馬群就因此又由右方突轉爲左方，驚惶奔馳。畫面的動感，既來自每個個體激烈的動作，更來自畫面集體動勢的突然轉折。同樣有著于右任題字，作於一九五八年的〈歸馬圖〉，也是猶如電影超闊大銀幕的浩大場面，已被馴服的馬群，在主人的趨趕下，準備返回的情景。馬群的形體及動作，交相重疊反覆，在似與不似之間，層次清楚而動感十足。似乎除了近景騎馬的牧人外，馬群左邊遠處及最右方遠處，矇矓中似乎還有另外的兩位牧人，在操控著馬群前進的方向。

又一件作於一九六〇年的〈捕馬圖（四）〉，馬群的數量較少，但場景和筆法都較爲特殊，值得細細玩味。畫面的焦點，擺在長幅的正中間，

捕馬人騎著較淡的白馬，手持長竿圈繩，兩匹驚惶失措的野馬，匆忙間似乎撞成一團，另有三匹向右逃走，一匹則單獨向左逃離。

由於幾個不同方向的安排，讓這幅作品傳達了一個較複雜而連續的畫面聯想，也就是：在被追趕中，兩群馬先分別由左右奔來，在中間位置相遇、相撞，而再回頭向著左右奔離的一系列動作。此外，這件作品，對人物或馬匹的描繪，也以較簡潔而帶著折線趣味的筆法表現，點到為

止，另具一番趣味，這是後期較爲少見的一幅捕馬作品。

對塞北生活的回憶，由清晰說明刻畫，逐漸轉爲動態寫意表現，其中也有一些則以更精簡的筆墨，表達一種意到筆不到的意境。一件可能作於一九五六年前後的〈塞外風光〉，以極長的橫幅，簡拙的筆法，點畫出塞北古廟、山丘、羊群、古塔、馬匹、荒野的意象，各個物景，不求精細，點染之間，只求整體氛圍的掌握呈現。

另一件署名「致運先生雅屬」的〈駝旅（三）〉，一反之前講究以墨筆表現駱駝毛髮茸然的作法，而是以極簡如符號般的畫法，配合枯枝、歪斜的佛塔、拖曳長筆表示的沙丘，以及遠方的矮山等等，獨行於駝隊前方的，也是一個只具形骸的人形；似與不似，已非畫面重心，而是筆墨流動中，散發的一種巨大孤寂與寧靜。這些簡筆而超長橫幅的作品，在高氏作品中，自成一個系統，總是充滿了一種無奈、孤寂與飄泊的感受。可能是完成於一九五八年前後的〈歸鄉〉，人物、馬匹、驢車，都成爲極小的比例，拉曳曲折的墨線，形成樹叢、形成土丘，也形成遠方的山巒。尤其這遠方的山巒，乾筆先在起頭處來回地曲折，形成如樹叢草木的感覺，之後，一筆細線拉長，成爲另一個山巒的實體空間。

傅狷夫曾經讚美高氏的作品說：「畫貴意在筆先，一峰對此極得竅要，他的筆墨剛勁卻沒有霸氣，柔和卻沒有媚態，沉著痛快，兼而有之，可知其走筆落墨雖像應手而成，要是沒有意在筆先的修養工夫，是辦不到的。而他作品中的虛實聚散，別有巧思，好像作詩的有一唱三嘆之妙。」[註20] 誠爲知畫之言。

應是作於同年（1958）的〈寂寞之旅〉，畫面更簡，略去遠山，只剩枯枝、馬車與孤山，宇

▌高一峰
沙渚好
約1958年
紙本水墨
24×137cm
家族藏（上圖）

▌高一峰
泊
約1958～59年
紙本水墨
23×135cm
家族藏（中圖）

宙蒼茫，遺世獨行。

　　孤寂與蒼茫同存，一九五九年的〈蒙古包〉，題字註明送給「光漢先生雅屬並乞指正」，在暗夜靜中，獨有一隻面向荒原的狗，靜靜坐

立，抬頭守候著無盡的黑暗與遙遠的黎明。

　　蒙古包的生活記憶，是高一峰西北經驗特殊的一環，他說：

黎明，沙漠上的蒙古包，是那麼靜靜地覆蓋著，牛馬成群地偎依著。我獨自披衣，散步於廣漠的原野，看一輪旭日東升，沙漠上泛起金黃色的反光，驚起了牛羊駝馬，由遠至近的低喚，猶如晨鐘響動，……。

冬季在帳幕中，我們圍著熱騰騰的茶爐，牧人們熱情地為我斟上濃濃的奶茶，大家閒聊天，拉著馬頭琴，低低地唱著牧歌，雖在零下三、四

■ 高一峰
望鄉
約1958～59年
紙本水墨
23×135cm
家族藏（下圖）

■ 高一峰
飄零
1958年
紙本水墨
102×34cm
家族藏

■ 高一峰
風雪夜行
約1955～56年
紙本水墨色
私人藏（右頁圖）

十度，包外是一股嚴寒難耐，包內，卻是如此寧馨而溫暖。……（自述）

數十年後的高一峰，在遙遠的島上，沒有描繪蒙古包內的熱鬧和溫馨，卻描繪了包外的寧靜與孤寂。嚴寒暗夜中，那孤寂獨坐遙望遠處的狗兒，似乎就成為高氏的化身，眾人皆睡我獨醒。完成於同年的另一件〈黎明：蒙古包〉，畫面更為簡單，粗大的墨筆點染拖曳間，蒙古包一前一後，大漠孤寂，只等待黎明的來臨。

一九五八年，是高一峰創作高峰的末期，其創作的高峰，大抵起自一九五五年，也是首次個展的前一年，到一九五八年。這個時期，高氏一家遷居台中一中本部宿舍，因為大雜院的環境頗為吵雜，創作條件欠佳，高氏往往利用深夜畫畫，並因此服用藥劑成癮。逐漸成熟的畫風，也開始走向一種求變思變的苦悶時期。

一九五八年的〈飄零〉，極能反映他這個時期的心靈。長條幅的畫面，以似與不似的鈍筆數抹，呈顯沙洲一堵、矮樹數株的意象，而下方，則是一艘無人的小舟，飄零暫泊於水面之中。畫面由沙洲、小舟，分隔成三個等分，都是一片空白，給人一種荒涼無依的離世之感。〈飄零〉一作，描繪的顯然已經不再是塞北大漠的風光，在回憶

的深海中，大漠的記憶似乎已經漸行漸遠，取代的是南方水鄉沙洲的雲煙。應該都是這個時期的作品，〈沙渚好〉、〈泊〉、〈望鄉〉等，也都採取超長橫幅的畫面，白鷺鷥覓食的沙渚，高檣漁舟的靜泊，以及岸邊旅人的望鄉，在台灣生活已近十年的高一峰，不再於畫面上題名「晉人」，水鄉的風光，似乎推遠了大漠的回憶。塞北行跡的系列創作，也在一九五九年之後，算是作一結束。之後再出現的駱駝之作，大多為應酬或教學之作，只有前提一九六○年的〈捕馬圖（四）〉，算是少數例外的作品。

（二）馬

高一峰對馬的喜愛，是情有獨鍾的，馬和駱駝是西北生活記憶的兩大主軸，也是高氏視為蒙古人和他個人性格的兩大面向，他曾說：

我覺得蒙古人性格，樸質處像駱駝，驃悍處像馬。

我又覺得我的性格像蒙古人，也有駱駝與馬的雙重性格。

蒙古人進取時用駿馬作前鋒，保守時用駱駝來作後勤。

我興奮時如逆馬的不可約束，安靜時如駱駝的勤苦自甘。

┃ 高一峰
遙望
約1955～56年
紙本水墨設色
21×31cm
家族藏

┃ 高一峰
芳草（一）
1956年
紙本水墨
私人藏（右頁圖）

於是駝、馬、蒙古人、我，聯成了不可分割的關係。

蒙古人、駝、馬，引我為知己，我以他們作畫題，他們是我的影子。也是我的靈魂。（自述）

對馬的描繪，就高一峰而言，其實先於駱駝也先於蒙古人，甚至對於馬的描繪，最後也脫離了西北回憶的範疇，自成一個獨立的藝術主題。

高一峰的馬畫，也就是他的水墨寫意馬畫，是他創作生命中重要的一個軸線，也是珍貴的藝術資產，足以放在中國近代水墨革新的大脈絡中，接受檢驗而價值永存。民初水墨革新以來，以水墨畫馬者，當推徐悲鴻為肯開風氣的第一人。高一峰的馬畫，是否曾受徐悲鴻的影響，或高氏所畫的馬與徐氏之馬，兩相比較，特點如何？高氏生年稍晚，如受徐氏影響，有無青出於藍而勝於藍的可能？凡此都是探討高氏馬畫，應行瞭解探討的問題。

高一峰一九五四年南下台中後，因為工作的安定，開始恢復大量的創作，同時也經常外出寫生。根據瞭解，他之前往台中后里馬場寫生，應在一九五七年之間。不過，如前節所述，早在一九五一年，高一峰便有〈三個蒙古小孩〉及〈召廟印象〉這些和馬有關的作品。

而在一九五五、五六年間，又有〈風雪夜行〉這樣的作品，對馬的造形，有了更進一步的揣摩

與描繪。這件在題跋上仍保留著早年的習慣，寫著「晉人高一峰」的作品，以立軸畫面下方約三分之一的部分，描寫一位逆著風雪、奮力前行的旅人，拉著一匹健壯的大馬，這匹馬的畫法，可以看出是先以細筆勾勒，然後再施加墨色，墨色施加的重點並不在形態的烘托，而是在明暗面的交待；因此，全幅看來，儘管筆法飛揚（尤其是鬃毛與馬尾處），但西式素描般的量感，才是這件作品的追求所在。

約一九五六年，可能是寫生技巧的熟練與趣味的轉向，捨描爲寫，成爲一個趨勢。一件題名〈遙望〉的作品，描寫一站一臥的兩匹駿馬，背對著觀眾，而面向畫面遠方，遙遠的平野，構圖上近似於早年的〈召廟印象〉，手法上也是先以墨筆勾勒輪廓，然後施以水彩；不過，這時的墨筆筆觸，已然開始捨描爲寫，線條簡潔而具性格，筆筆之間，肯定而富情感，和之前的墨線僅在勾勒界定形體，已經完全不同，地面的數筆，也是快速而意在筆先。

一件明確標記作於一九五六年（丙申）的〈芳草〉，應是高一峰寫意水墨馬畫中現存

九方皋相馬浮之作
牝牡驪黃之外蓋捨
相而得其真也畫家
餘之者是曰天工焉呼
觀此矣 舍光

高一峰
飲（一）
約1956～57年
紙本水墨
私人藏

較早的一作。這件描寫單馬低頭吃草的
作品，既寫形又畫體，筆劃勾劃揮寫之
間，因形運筆，筆落形生，也就不再是
西方素描觀念的畫法了。

從這件作品的構成形式來判讀，高
一峰很可能是從馬尾的數筆狂草先行著
手，之後，勾勒上方之臀部，圓中帶
骨，然後接連波曲的馬背，再由馬鬃快
速數筆接連而下，並回頭加上兩旁的肩
部，和回勾之下的腹部，此時，以細筆
描摹馬耳、馬臉，最後加上馬腳、馬
蹄，以取得平衡。地面以乾筆擦染的芳
草，則是完成馬隻之後，再修飾加畫上
去的。

這個時期的高一峰，是否從徐悲鴻
的馬畫中，求得靈感，不無可能，但如
上述的揮寫過程，應是在相當素描基礎
之後，在宣紙上經過多次的摩寫試畫，
直到熟練，而一氣呵成的。這當中不是
看著圖稿，依樣畫葫蘆的結果，而是來
自自我深刻的體驗揣摩，自然流露，一
如天成。正如其夫人所說的：「他所苦
苦的要求表現的，就是要經由馬的形體
而表現出一種內在的精神意象。」
（1960.1.8）

同樣是一九五七年的另一作品
〈跑〉，揮寫的順序，則完全倒反。這件
作品的形成，應是先以濃墨塗染馬臉，
由眼部落筆畫向鼻樑，在嘴部收筆轉
折，另加一筆為頰部，並改為淡墨細筆
勾出頸部下沿及肩部。接著，快筆狂草
馬鬃，並運筆描摩圓中帶骨的臀部，此
時，加上馬尾，並同時左右向下發展，

█ 高一峰
跑（一）
1957年
紙本水墨
私人藏

分別勾出腹部、腿部，及濃
淡有致的四足。

　　可以說，至少在一九
五七年間，高一峰的馬畫，
在極短的時間內已經確立自
己的風格與精神，他的馬
畫，重神而不重形，但形神
之間，筆筆相應，生氣順
暢。他的馬畫是真正的寫
畫，筆筆有神，而氣韻自
生。馬的形狀，或奔、或
騰、或臥、或飲，神態萬
千，而各異其趣。如果說：
徐悲鴻的馬畫，是脫骨於西
方的素描，而以水墨再現了
素描的準確與實感；那麼，
高一峰的馬畫則已完全脫逸
西方素描的制約，筆墨自生
意趣，筆筆有靈，而幅幅生
姿。大體而言，徐悲鴻的
馬，即便是畫奔馬的雄姿，
都只有奔馬之形，而乏奔馬
之氣，徐氏的作品是靜態的
素描表現；而高一峰的馬
畫，則是動態的書法表現，
每一筆都有每一筆的趣味與
價值。

　　高一峰曾經自述自己
的馬畫說：

　　以我自己來說，畫馬已
經廿幾年，這廿幾年中，一
直在練習，在苦苦地想，可

高一峰
癢（一）
約1956～57年
紙本水墨設色
私人藏（左頁左圖）

高一峰
奔（一）
1957年
紙本水墨
私人藏（左頁右圖）

高一峰
奔（二）
1957年
紙本水墨
109×49cm
家族藏（右圖）

是畫出來的，還不夠理想，直到現在，還一直在想求進步，而我所畫過的動物中，以馬費的心力最多，但成績也最差，唯其這樣，我對畫馬的興趣，才更為強烈、更為濃厚。**（註21）**

這應是高氏自謙之詞，卻也顯示他對馬畫期待之深。一件題名為〈逃〉的作品，上題「逃得羈絆、縱橫自然」，既是說馬，也是喻己。高一峰的馬畫，在五〇年代後期的瀟灑自然之後，一九六〇年間，一度以簡逸單純為取向，頗有反璞歸真之意趣，而在一九六二年後，再重歸奔放瀟灑的筆調；其間，有些群馬之作，筆墨之間，糾結變化，亂中有序，望之，只存筆墨，而忘卻馬形，也是前人未有的風格。

名畫家，也是藝術家的楚戈，曾給予高一峰的馬畫極高的評價，他說：

高一峰的馬，由於線條精簡靈活，草書式的動勢，常有意到筆不到的地方，言簡意賅的形體，便不致絕對的封閉，形體內部的空間，和畫幅的空間流通無礙，此時的馬，已超越了生物的範圍，似是天心的具現。「天地並生」、「物我一體」的概念，便都流溢在駿馬的筆墨中了。**（註22）**

楚戈並比較了高一峰的馬畫和徐悲鴻的畫馬，說：

高氏的畫馬，不同於徐悲鴻的是：

精純的草書式筆法，簡略的躍動之造形，虛實強烈對照的畫面，使他的寫意畫避免了傳統的靜、雅，而充溢著生氣與活力。（註23）

他分析說：

徐悲鴻受西畫寫實的影響，自然比較注意駿馬的實感，在體、量上他倒是確能取西人之所長，而以灑脫的水墨來統馭之。而水墨技巧的運用，也自然會反映馬的肌肉和解剖上的原則，有時也禁不住要畫點老樹、柳蔭、青草來襯托馬的現實性格。

高一峰的馬，因為在馬的形體中，已獲得表現上的具足，除了題材是放在塞外的概念上，才畫一些背景以外，大多數的作品，都是佔有空間的純馬。（註24）

所以他總結徐、高二人的馬畫成就，說：

高一峰
馳
約1957年
紙本水墨
37×44cm
家族藏

高一峰
逃
1957年
紙本水墨
99×49cm
家族藏（右頁左圖）

高一峰
棕馬
1957年
紙本水墨設色
101×41cm
家族藏（右頁右圖）

高一峰
奔（三）
約1959年
紙本水墨
私人藏

　　徐悲鴻的成就，全表現在他的「畫」上，高一峰則流露在他沒有畫的地方，他深深的體會到中國繪畫中「無畫處皆成妙境」的美學觀念。雖然這無畫處是依靠已畫的筆墨對照出來的，卻絕非刻意把形體畫好就可達到目的，求精簡和講氣機是必要的手段。這「無畫處」的原則，在高一峰的駿馬和八大山人的花鳥蟲魚這類的作品中，有著兩種義含，一是指形體外部的空間；一是指形體本身的空間。外部空間「不畫、不染」稱之為留白，內部空間則是在形體間不多著墨，簡單濃淡的線條既為輪廓，也為肌理，更是作者審美心靈之迸發凝聚自然形成。這種線條就超越了西洋畫的素描，而成為了一種完整的且富有感性的藝術。（註25）

高一峰
群
約1959年
紙本水墨
私人藏

楚戈的評論，可以說已經為高一峰的馬畫藝術，下了最好的詮釋與定位。

（三）台灣鄉野人物與自述

高一峰作為一個戰後由大陸來台的水墨畫家，其作品在一九五○年代末期受到一些特別的注目，而在今天的台灣美術史上，仍能擁有一份先驅者的角色，主要的因素，倒還不完全

▌高一峰
芳草（二）
約1958年
紙本水墨
私人藏
（左頁上一圖）

▌高一峰
驢
1960年
紙本水墨
私人藏
（左頁上二圖）

▌高一峰
壽馬（二）
紙本水墨
楊韻琴女士藏
（左頁上三圖）

▌高一峰
鳴
約1959年
紙本水墨
私人藏
（左頁上四圖）

▌高一峰
踞
約1958年
紙本水墨
35×44cm
家族藏（左頁下圖）

▌高一峰
飲（二）
約1960年
紙本水墨
私人藏（上圖）

▌高一峰
癢（一）
約1960年
紙本水墨
家族藏（下圖）

高一峰
仲夏一瞥
1951年
紙本水墨設色
58×35cm
家族藏

■ 朱鳴崗
台灣生活組曲：食攤
1946年
木刻版畫

是來自他那些風格獨具的塞北風光系列及寫意馬畫，而是一批今日看來，仍新鮮活潑的台灣鄉野人物繪畫及一些帶著自傳式的作品。這些作品，可以說完全打破了戰後大陸來台傳統水墨畫家的既有格局，展現極具革命性的時代意義。

早在一九五二年，也就是高一峰完成〈三個蒙古小孩〉、〈召廟印象〉、〈早經〉等等塞北風光之作的第二年，高一峰就創作了〈人生回憶錄〉，這樣帶著自傳式回憶的水墨作品。

〈人生回憶錄〉也是對塞北生活的回憶，題跋上寫道：「人生回憶錄，抗戰時期寄居綏西陝壩，雖僅三年，今日思之，不勝感懷。」署名「盲人」。

在來台初期，離鄉背景、閒居待業，又擔心眼睛成盲的百般無奈中，故鄉的一切都是美好的。這件作品，以一種電影式的取景，一座有著三個門的單層連棟土房，門或是木門半閉，或是白布門簾垂映，其中一條布簾還捲起掛在門邊，門前牆邊則擺置著腳踏車。院子當中兩根木杆懸起一條繩子，繩子披掛著兩件衣服，底下是兩個類似土製或木製的容器，其中一個似乎已經破損。另外兩個小孩，其中一位稍大，稍微側身，似在照應較年幼的一位。

據高氏的兒子表示：這兩個小孩，正是高氏的妻弟炳南和大兒子高燦。土房的屋頂和牆邊角落，都堆著一些木柴。光線由左上方投射下來，屋簷下有陰影，小孩的腳下、木杆、容器的底下，也都有陰影。

房子的左邊是一堵圍牆，出口外望，則是一片林野，有高聳成排的林木，和遠方似有若無的房舍。

陝壩是高一峰和夫人新婚後居住、教書的地方，這段安定的日子，也是高氏豪氣萬千、隻身

騎驢入蒙的年輕歲月，稍帶昏黃的色彩，猶如泛黃、充滿記憶的老照片。

在一九四九年的變局中，跟隨國民黨來台的大陸水墨畫家，都以傳統水墨為取向，類如高氏這樣的生活寫實之作，可說是絕無僅有的孤例。

而可以再特別提出的，是高氏在創作這類塞北生活回憶的自傳式作品之前一年（1951）冬天，另有〈仲夏一瞥〉這樣一幅以台灣鄉野生活為題材的水墨作品。長軸式的構圖，一株長滿鬍鬚的老榕樹下，一位賣冰飲的少女，站在簡陋的攤架後方，正在招呼一位戴著斗笠前來光顧的男子，這顯然是一位出賣勞力的車伕，因為他的三輪車正暫時擺放在一旁。攤架的另一邊，還有一位正低頭享用冰飲的小孩。

到底是怎樣的一種心情，讓高一峰甫剛來台的第二年，就能以如此欣賞、關懷的眼光，將注意力投射在台北街角、巷尾這些不起眼的俗民生活之上，而又以水墨毛筆這些傳統的工具，描繪出他們現實生活的景象？這樣的畫面，使我們聯想起一九四五年之後的三、四年間，一度大量來台的大陸左翼木刻版畫家，及其所留存下來的一批台灣生活組曲系列作品，充滿了對中下階層生活的同情與關懷。

高一峰自述自己始終是個「鄉下佬」，即使身居都會，始終不改自己素樸憨直的本性，也始終對鄉野生活充滿嚮往與關懷。

∎ 高一峰
水上歌聲
1953年
紙本水墨設色
30×32cm
家族藏

　　一九五三年間，他也曾經一度取材大陸俗民生活的記憶或想像，如〈水上歌聲〉與〈等待哥來〉。前者取景江中小舟一角，船帆已經收起，露出畫面一角，船槳也放在船尾一邊，顯然是一天工作完成後的休閒時光，藤竹編成的簡陋船艙邊坐著一男一女，男子拿著橫笛吹奏，女子則一邊側頭梳理長髮，一邊似乎也側耳仔細聆聽這悠揚的笛聲而隨口哼唱著歌曲，歌聲飄盪水面，感動了畫家，也成為畫家記憶深處鮮明的印象。

　　這樣的場面，讓人聯想起沈從文的小說《邊城》，荒遠沉靜的千年小城，浪漫多情的漁歌與愛情。

　　同樣手法的另一件小品〈等待哥來〉，應作於同年或是稍後。以極簡的畫面，描繪一位倚在

窗邊等待情郎的思春女子之熱切情慾。取材自綏遠民歌：「聽見哥哥騎著馬來，熱身子爬在個冷窗台。」女子裸露的上身，倚靠在冷冷的窗台上，益發顯得俗民生活的情真與坦率。

不過相較回憶與現實之作，回憶的作品，大都偏於細巧、遙遠，不如現實之作的淋漓與真切。一九五五年一件〈自畫像（一）〉，散亂的頭髮，枯澀而帶著力道的筆觸，描寫微微低頭、戴著墨鏡的畫家本人。畫上題記：「今日之我信筆塗抹，那天像誰任君去說。」又有于右任的題詞：「應是傷心訴無處，閒描瘦影與人看。」孤寂艱難之中，仍帶著一股尚未澆息的傲氣與豪氣。

由於摘除左眼的創傷，和右眼也瀕臨失明

■ 高一峰
等待哥來
約1953年
紙本水墨設色
32×32cm
家族藏

的心理恐懼，高一峰對失明的盲人有著更多的同情，約作於一九五五年的〈按摩女〉和〈賣唱者（一）〉、〈賣唱者（二）〉，畫的都是街頭盲人悲歌。偌大的畫面，將盲人的身影侷促一角，傾斜的身形、拉長的陰影，一種社會弱勢者的身影，顯露無遺，博人同情。其中〈賣唱者（二）〉，盲人夫妻之外，再加上一個提籃的小孩和一隻瘦小的狗，悲愴的三弦琴，幾乎隱約可以聽見，生命的無奈以及沒有期待的日子，畫家對這些悲慘家庭的同情，化為永恆的畫面，簡潔的筆法與匠心獨具的構圖，也使作品拉開了可能淪為一般插圖的危機，而透露著高度的藝術性。

高一峰對俗民生活的關懷是多面向的，從坐在矮凳上纏綁裹腳布的〈老祖母〉，到街頭賣藝、走動的形形色色行業與人物，高一峰以敏銳的觀察，帶著些許的幽默，一一入畫。

那裸著健壯上身的中年男子，一手以雙指夾著狗皮膏藥，高高的舉起，一手以誇張的手勢，擊胸頓足、目瞪口斜，盡力地吹噓藥品的功效，一把劍丟置在一旁，一位幫忙擊鼓的助手，和幾位或蹲或立、一副心不在焉的觀眾，刻意壓縮的身形比例，益發突顯了〈賣藥郎中〉的職業特色。

作於一九五七年的〈枇杷姑娘〉，以流動的線條，交待了整個籃子的提把和扁擔，扁擔上還吊著一串枇杷，枇杷的黃和姑娘褐色的深皮膚

高一峰
自畫像（一）
1955年
紙本水墨
70×26cm
家族藏

▌高一峰
按摩女
約1955年
紙本水墨
44×46cm
家族藏

高一峰
老祖母
約1955年
紙本水墨設色
44×47cm
家族藏

形成對比。而青裙、紅皮帶，配上木屐，一副戰後初期台灣社會中下階層平民女孩的打扮。

約作於同時期的〈賣冰〉，看似重點是在畫賣冰，其實是在畫前來搭訕的少男，應該還在工作中的男孩，把載有貨品的腳踏車停放在一旁，一副沒事找事做的模樣，手支著下巴，脫了木屐的右腳，抬高放到另一張竹椅上頭，嘻皮笑臉的找話說；女孩一副愛理不理的樣子，或許心理高興，看看她一隻腳跟微微翹高的右腳，但表面上裝成認真刨冰的模樣；上頭是下垂著一些鬚根的

老榕樹枝。地面大量的陰影，交待了榕樹的面積，也增加了一些蔭涼的感受，少男少女的打情罵俏，在畫家的眼中觀察細微而表現細膩。

這些描繪街頭俗民生活的作品，大約從一九五五到五九年間，越往後筆觸越自由，帶著一些類如表現主義般的手法。〈家常〉一作，畫兩位上街買菜的主婦，一位推著嬰兒車、一位背著小孩，提著菜籃，兩人一路聊個沒完，誇張的手勢，和撇嘴瞪眼的表情，顯然聊得相當激動。有趣的是那輛嬰兒車，遮陽篷被推往前面，車上堆

滿了蔬菜，有沒有小孩呢？好像有又好像沒有！一個類似嬰兒的頭，而張嘴大哭的形狀，又好像是兩顆塊狀的蔬果，在是與不是之間，或許是無心的偶然，或許是刻意的安排，都增加了畫面的趣味。

應是作於一九五九年的〈物與〉一作，描寫一位牽著長毛狗的時髦女孩，綁著高高的馬尾，背著長長肩帶的小皮包，隆胸翹臀，穿著紅色百褶裙和高跟鞋，旁若無人地走在街頭；相對於主

人的高傲，那長毛狗則顯得一副邋遢的模樣。所謂〈物與〉，應是取自「民胞物與」之意，萬物有情，澤及小狗，頗具幽默之意。

街頭偶爾也可見到著古裝的藝人，或高帽長身、雙腳離地的〈大吉祥〉。

台灣街頭活動的熱烈，是許多初來乍到的外地人所深感興趣和驚訝的。有高聲拜託惠賜一票的競選三輪車，有自稱「大仙」、「半仙」、「非半仙」，卻「也仙」的算命攤子，也有穿著白

高一峰
賣藥郎中
約1955年
紙本水墨設色
73×51cm
家族藏

袍，上書「罪人」，吹著喇叭、敲著大鼓，呼籲世人認罪歸主的〈天國之音〉。

不過在這段描繪俗民生活的系列作品中，一般仍以作於一九五五至五六年間的〈藝人〉，及作於一九五七年的〈進香圖〉，最爲精緻，而具代表性。

〈藝人〉以長軸的畫幅，描繪一位身背各項雜耍道具與樂器的賣藝人，左手持鑼，右手抬到頭上，頂著一隻頭戴官帽的猴子，藝人的邁步行進，似乎正從街頭走過，要從一地前往另一地去作表演賣藝。

猴子的身形，大抵以墨色直接畫出，人的造形則採勾勒的素描手法，衣衫飄揚、表情生動，臉上敷彩的留白以及腋下的陰影，都增加了全幅

高一峰
賣冰
約1957年
紙本水墨設色
私人藏

■ 高一峰
枇杷姑娘
1957年
紙本水墨設色
52×51cm
家族藏

寫實的趣味與匠心。上有溥心畬的題詩，謂：

　　當時譏笑沐猴冠，

　　今日登場當儼然；

　　嘯向巫峰三峽月，

　　又從燕市踏雲煙。

　　〈進香圖〉一九五七年作於台中，大量的空
間留白，有人以爲應是回憶大漠西北之作，但從

人物，尤其是年輕女孩的打扮，和遠方廟宇高翹
的屋脊燕尾，應可確認是對台灣民俗的描繪。楚
戈先生推崇這件作品說：「〈進香圖〉畫台灣一
位阿婆扶著孫子、媳婦，到廟裡去拜拜，媳婦背
著小嬰兒，把早年台灣同胞的面貌，忠實的反映
在作品中，也是一幀難得的作品。」(註26) 楚戈
又說：「當台灣的國畫人物，還是千人面目一
律，無個性、無時空、無生命，在那裡借屍還魂
之時，高一峰在民國四十四年（1955），及民國

高一峰
家常
約1957年
紙本水墨設色
50×51cm
家族藏

四十九年（1960）在台的個展，展出一部分現代人物畫時就引起了畫壇極大的振奮，知道中國文化並不是完全沒有救藥的，只要有心，就有希望。」(註27)

在一九五六、五七年高氏創作高峰期，除了街頭人物特寫的作品之外，也有一批對台灣鄉野、農村生活的描繪。

〈生活〉一作，應成於一九五六年間。樹下一隻進食的母豬和三隻小豬，圓渾肥胖的身軀，剛好和上方枯枝的樹幹形成對比，頗為特殊的構圖，完全打破傳統水墨的畫法。那種一筆而上，或一筆而下的樹幹畫法，也見於〈待上〉和〈上樹〉二作之中。

〈待上〉畫的是兩位背著書包站在樹下，抬頭仰望的中學生，樹下擺著的，是一雙鞋子、一頂帽子和一個書包，顯然在畫幅外看不到的樹上，有一個小孩，已經爬上樹去，這兩個小孩正在等他下來，輪到自己上去。

果然，是有一小孩高高地爬在樹上，那便是〈上樹〉一作的主題，這兩幅畫看來像是兩個連續的畫面，但也可以是上下銜接、二而為一的一個畫面。除了人物的動態，重點在樹的表現方式，乾濕並用，快筆揮寫，很有台灣林木狂野的生命力。相對於這種高瘦入雲的樹木，〈大樹〉

■ 高一峰
物與
1959年
紙本水墨設色
101×35cm
家族藏

高一峰
大吉祥
約1956年
紙本水墨設色
69×33cm
家族藏

高一峰
好聲
約1956年
紙本水墨設色
37×29cm
家族藏（右頁圖）

是以沉穩厚重的大榕樹為主題，兩個穿著襯衫短褲的小孩，將擔挑的籃子放在一旁，坐在樹下的水泥護欄上休息、聊天，偷得浮生半日閒。

至於也是作於一九五七年的〈施惠〉，則是以大榕樹為主題，但改變了濃密樹葉的表現手法，帶著較多水墨的狂草，表現炎夏時節，善心

高一峰 藝人（局部）

高一峰
天國之音
約1956年
紙本水墨設色
38×29cm
家族藏（左頁圖）

高一峰
藝人
約1957年
紙本水墨設色
98×35cm
家族藏

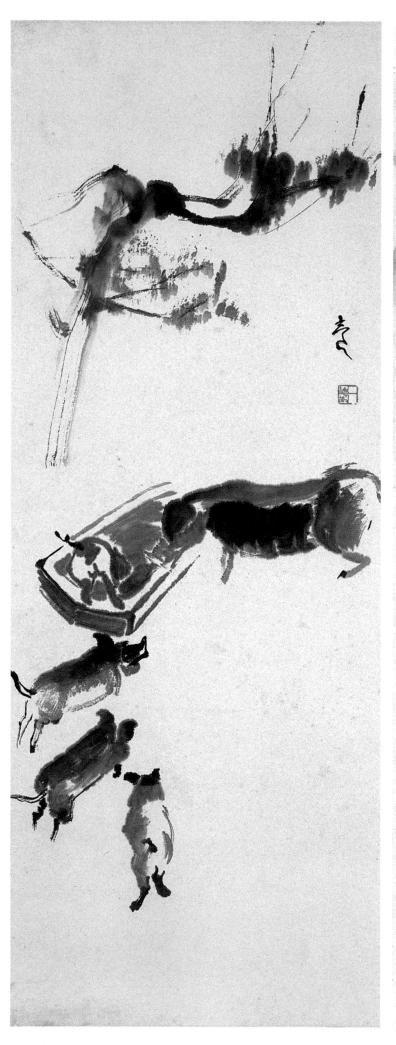

▌高一峰
　進香圖
　1957年
　紙本水墨設色
　私人藏（左圖）

▌高一峰
　生活
　約1956年
　紙本水墨
　91×34cm
　家族藏（右圖）

▌高一峰
　上樹
　約1956年
　紙本水墨設色
　張炳南先生藏
　（右頁左圖）

▌高一峰
　待上
　約1956年
　紙本水墨設色
　私人藏
　（右頁右圖）

人士在樹下免費提供茶水的慈善舉動，而施惠者
豈只是善心人士！也應包括這棵予人陰涼庇蔭的
大榕樹吧！

　　作爲一位藝術家，高一峰忠實於自我生命的
所見所聞、所感所受，一一以生活現實入畫，再
提升到藝術的高度，成就了他歷久彌新的作品風

貌。畫人也畫己，高一峰除了描繪街頭民俗景象
和鄉野人物外，也時常以家人和自己入畫。畫就
是高一峰的生命傳記，除了描繪女兒、夫人，高
一峰對自我的描繪，總帶著一份無奈的自嘲。作
於一九五七年的〈自畫像（二）〉，手舉鳥籠，穿
著白襯衫，眼戴黑墨鏡。隔年（1958）的〈夫子

高一峰
大樹
1957年
紙本水墨設色
44×45cm
家族藏

高一峰
施惠
1957年
紙本水墨
45×45cm
家族藏

像〉，歪斜的身軀，手捧大批學生作業，紙面上還隱隱露出「作文」二字，而遠遠淡墨所示，正是有著拱形廊柱的二樓黌宮。此幅文圖並置，漫長的文字，道盡生活的無奈；但自嘲自諷中，仍有著一絲隱隱的驕傲。文曰：

可供溫飽的工作很多，但我竟做了不得一飽的教書匠，且斷斷續續地過了十多個年頭。十多年教書生涯中，學校更換了好幾個，同事們也就更換了無數組，有一點不變者，那就是窮酸相。

世人對老師幾呼之曰：冬烘、三家村、老學究、酸罐子、熬米湯、老道學等，意味間總有卑

高一峰
慧慧的寫生像
1956年
紙本水墨設色
37×29cm
家族藏（左頁圖）

高一峰
神怡
1958年
紙本水墨設色
37×29cm
家族藏（左圖）

高一峰
夫子象
書法（右圖）

視，但有一籠統涵義，那就是窮而且酸，窮者是不飽也不飢，酸者是其他不屑求。

能如此窮酸者，實賴一具頂天立地、繼往開來的硬骨頭，具此方可屹立數千年不倒、不朽、不變，可歌、可頌，於是畫夫子像。

一九五八年間，高一峰與台中畫家呂佛庭、王爾昌、曹緯初等人，組成「八清雅集」，友朋唱和，同道互勉，可以說是高一峰創作上一個精神的高峰。不過，病體的長期折磨，精神的狀況日漸不濟，〈獨醉〉一作即使不一定是畫自己，也有同病相憐、惺惺相惜的悲涼。

一九六二年的某個早上，高家養的一隻小鳥，不知怎地突然飛走了，清晨醒來，獨存一個空洞的鳥籠，夫人在日記上記下了這件事：「畫眉鳥不知在何時飛去了，鳥籠寂寞地掛在竹竿上，清脆激越、蕩人心弦的長鳴，猶縈繞在耳，鳥兒，你何處去了？峰作〈鳥去籠空〉一幅。」（1962.5.24）〈鳥去籠空〉，是高一峰自日本檢查腦病回來不久所作的作品，由於精神的日益不濟，整日呆坐、抽菸、不說話，自稱「活死人」，失去鳥兒的鳥籠，沒有了生命，失去了健康與精神的高一峰，是不是也只剩下一具沒有生命的軀殼？畫家以畫自喻的心情，隱隱浮現。

（四）花鳥和水牛

在高一峰的作品中，以數量而言，花鳥及水牛此一題材，所佔份量是最多的一類，而所謂筆簡形具、形簡意賅、超乎象外、孤寂逸淡的高氏藝術風格，也在此一題材中，最能呈現其特色。

誠如文前所提張隆延的比喻，認為高一峰和梵谷是同好，喜作向日葵，無非是「要藉那寶月輪的形狀，和太陽光軸射的金黃熱力，歌頌生命力的圓滿和充沛！」以物寄情，畫中有我，的確是高一峰作品最大的特色，而其筆力之豪健、孤

寂，畫面之形簡意深，尤其留給觀眾深刻的印象。作於一九五七年的一件〈向日葵（一）〉，收錄在高一峰自印畫集中，帶著重量的向日葵，由一株堅挺有力的花梗撐起，孤單的葉片，以濃墨一筆寫成，幾支嫩葉，也帶著強勁的生命力，依附在枝梗之上。

向日葵的花瓣，如草書般的筆觸，是一種永不妥協的銳角，花下是一隻昂首瞪眼的青蛙，花、葉和青蛙，剛好形成一個對角線的構圖，簡潔有力，而氣宇軒昂，高一峰以物寓己，正是文前所提那種「有所不求」的夫子本色。

應是同時期的另一〈向日葵（二）〉，改採斗

高一峰
自畫像（二）
1957年
紙本水墨設色
36×29cm
家族藏（右圖）

高一峰
夫子像
1958年
紙本水墨
38×29cm
家族藏（左圖）

高一峰
獨醉
約1960年
紙本水墨設色
44×46cm
家族藏（右頁上圖）

高一峰
鳥去籠空
1962年
紙本水墨
25×31cm
家族藏（右頁下圖）

鳥去空籠在
壬戌 石峰

方的造形，一隻八哥站在花梗彎曲處，花、鳥各向一方，略去的八哥尾部，鳥身與鳥腳之間，保留空白，以虛代實，反而予人無限想像的空間。黃、黑對比，花鳥各有個性，增加了畫面的衝突與趣味。

高一峰之畫寫花鳥、林木、走獸，其實都是來自生活細膩的觀察，與畫室中別具匠心的運思構圖與錘鍊。一九五五年的〈鐵樹〉，以台灣熱帶地區特有的鐵樹為取材，擦筆墨染成粗糙的樹幹，筆筆分岔井然排列的樹葉，葉子之間不同的方向交錯，以及葉間隱隱露出的部分樹幹，再加上下方正生長的小草，寫盡了「不逢吉時不開花」的鐵樹性格與風華，這是傳統水墨畫家不曾表現的主題。

又如水渲墨染、色彩飽滿的〈喇叭紅〉，花向四面開，又稱「東南西北花」，紅黑之間，花的實體感與空間感，充分表現，也是前無古人的取材。台灣多蘭，蘭心蕙質、細巧輕靈，而幽香

不逢佳時石上開花
乙未 一峰

飄遠，筆筆相連，波折提捺，力道內蘊。

　　高一峰的花鳥，擅作乾濕枯潤的對比，如一九五六年前後的〈石榴〉與〈墨荷〉。前者以赭黃勾寫石榴成熟、果實飽滿欲裂的生命力，葉片以濃淡快筆挑撇，益發增加石榴旺盛的生命力，與木本植物堅實的質感；後者則寫荷花風華，以桃紅細筆描摹，荷葉則以墨色揮寫，有濃、有淡、有濕、有乾，將草本植物柔軟輕靈、豐美榮枯的本質渲洩無遺。高一峰的花鳥，予人以生命迸發滋長與流動消長的精神感動。

　　傳統中國水墨花鳥爲求隨類賦彩，往往運用先形勾勒外形，再予內部填彩的手法，但高一峰則嘗試以黏有色彩的毛筆，賦彩與寫形於一役的手法，但這種手法又不同於一般沒骨花鳥的方

▌高一峰
蘭
約1956年
紙本水墨設色
王黎生先生藏

式。如大約創作於一九五六年前後的〈桃〉，就是以線條為主一路流動遊走，並變換色彩，而圈成桃子和盤子的形狀，不拘一格，創意十足。這種法無定法的創意，也在另外一些描繪蔬果的小品中得見，如〈蕈〉，是以灰淡的墨色，圈出蕈菇的蕈傘，大大小小，反襯著蕈菇本身的白皙，而蕈柄較濕潤飽滿的墨色，外加濃墨一點於柄端，一種原本極其單調，在描繪上容易流於呆板的題材，便有了創意的生氣。而〈小芋頭〉一作，乍看之下，一團漆黑，不知為何物，仔細端

高一峰
石榴
約1956年
紙本水墨設色
王黎生先生藏（左圖）

高一峰
墨荷
約1956年
紙本水墨設色
私人藏（右圖）

詳，荸薺的形狀逐漸浮現，表面粗陋的鬚根，質感也十分逼真傳神。

至於〈蘿蔔與菱角〉，一大一小、一白一黑、一軟一硬，前後攏總，可能不超過十筆，筆簡而形具，意趣橫生，是最典型的例子。一般而言，在水墨畫中，白色的東西是最不容易描繪的，因為國畫以留白為底的作法，白色的東西，往往需要用描的方式，這一描，就容易流為呆板或單調，就像之前的蕈傘和此處的蘿蔔，然而高一峰，險中求勝，在看似白描的手法中，其實是加入了反襯的視覺效果，如蕈傘的外形，一筆勾勒，不但形體真確而流利，也暗示了蕈傘原本厚實的物體特性。

此處的白蘿蔔，兩筆成形，筆的輕微扭動與輕重；甚至微微的飛白，就完全掌握及表現了蘿蔔頭厚尾細、前實而後帶鬚，同時表面稍有凹凸的質感和形象。頭部的青色兩筆，更有畫龍點睛之妙。

法無定法，因形器使，順運而生，既是畫家高度敏銳的天賦使然，也是長期觀察思考的累積。對家常廚房所見的蔬果既是如此，對庭園家禽的描繪，也是這樣。〈鵝〉畫的也是兩隻以白色為主體的肥鵝，笨拙的身形、動作，昂首高頸的神態，可以想見高一峰是在兩筆濃墨點出鵝頭的喙部之後，洗筆改成淡墨，左右各是一筆順勢而下，鵝頭、鵝身一氣完成；然後左邊的一隻，

再以淡墨外加一筆，就成左腳的腿部，右邊的一隻，稍濃的翅膀之外，淡墨的粗筆既襯出了陰影，也提防了可能空洞而缺乏實體重量的危機。當畫完濃而粗拙的幾筆腿部之後，再以濃墨點醒鵝眼和翹起的尾部，而一筆細細的濃墨在可能過尖的淡墨上，再勾上一條弧線，成為內有骨頭外有羽毛的堅挺胸部，大作於焉完成。簽名於左鵝腳下，則有平衡了畫面力量的功能。

高一峰的花鳥之作，尤其是這些日常所見的家禽，生動地掌握了牠們的動態、神韻和趣味，面對〈鵝〉這樣的作品，我們似乎就真的看見了兩隻搖搖擺擺、伸長脖子，偶爾發出長鳴的白鵝，從我們眼前走過。大概也是作於一九五六年

前後的〈相對無語〉，畫兩隻張羽對望的火雞，紅、黃，黑、灰，乾、濕，粗、細，充滿對比映照之美。

除了這些表現現實之美的花鳥蔬果之外，高一峰的花鳥畫也有一些頗具意境、在虛靈中帶著些許孤寂的花鳥之作。大約是完成於一九五五至五六年間的〈群鴉〉，在一棵類如垂柳的黃色樹木之上，棲息了大批聒噪的烏鴉，或飛或宿、或濃或淡，應是黃昏鴉群歸巢待息的時分，長軸的畫面，鴉群集中在畫幅上端，中間是以大筆刷染的垂柳葉叢，間以幾枝墨色的枝幹，下方大量的留白，給人們一種「夕陽、老樹、昏鴉」的詩意聯想。

▌高一峰
桃
約1956年
紙本水墨設色
家族藏

▌高一峰
壽桃
1956年
紙本水墨設色
楊韻琴女士藏
（右頁圖）

▌高一峰
薑
約1956年
紙本水墨
28×20cm
家族藏

　　另一幅〈麻雀〉，以土黃染點的圓滾滾的身軀，配合深褐、濃墨的鳥頭，一列排開，站在一枝帶著彈性的枝條之上，然後以濃淡乾濕的數筆，拖出風吹枝搖的情境，構圖簡潔而意趣深遠。

　　高一峰對這種枝頭群鳥的構圖，似乎情有獨鍾，但不同的鳥型，配合不同的枝幹，也就有了不同的情韻和趣味。〈雀〉和〈期待〉，相對於上〈麻雀〉的濕潤，則多了一份枯冷清秋的寒意。

　　高一峰花鳥的造形、意境，深受八大山人與齊白石的啟發，擷取二家之法，時而枯寒，時

而濕潤，如一九五七至五八年間的〈蜓與荷〉，畫寫一隻飛翔的大頭蜻蜓，似乎正想停息在一株盛開的荷花之上，荷花擬人似的對著這隻蜻蜓，花瓣以簡化的筆法，由數筆圈成，而荷葉以飽和水份的幾筆揮灑，枯寒中另有一番生趣。

也是作於同時期的〈鴨〉，則構圖更簡，垂柳數枝，黑鴨一只。〈柳條鷺鷥〉也一樣，都有清雅的意趣。〈相對〉，畫寫枯藤下兩隻相對凝望的貓咪，則在拙趣中帶著幾許幽默。

純粹的花果，除前面提到廚房中常見的蔬果

■ 高一峰
蘿蔔與菱角
約1956年
紙本水墨設色
27×20cm
家族藏

之外，高一峰所作較稀少，但如作於一九五七至五八年間的〈瓜〉，墨色畫葉，青綠畫瓜，瓜條俐落而葉片簡拙，盡得白石老人精意。作於一九五八年除夕的〈思親〉，以數只枇杷，粒粒相連，暗喻如今家人散居異地，而有「每逢佳節倍思親」的愁緒。

高一峰與自己故鄉的親人，來台後完全失去聯絡，在台灣最密切的親人，除了岳父之外，便是妻弟炳南，遇有喜事，一峰總是以畫作祝賀。大體上，除了岳父身在官場，每遇華誕之辰，一峰喜以奔馬祝賀鴻圖大展、奔騰千里之意外，大都仍以花鳥為題材。這類作品，儘管是出於世俗

▌高一峰
小芋頭
約1956年
紙本水墨
27×20cm
家族藏

高一峰
相對無語
約1956年
紙本水墨設色
24×27cm
家族藏（上圖）

高一峰
鵝（一）
約1956年
紙本水墨設色
私人藏（下圖）

之需要，畫面仍維持著一定的藝術純度，不以花綠俗艷討喜。

　　一九五八年前後是高氏創作的高峰，此時期的花鳥之作，也較具豪邁之氣，如〈聖誕紅〉、〈墨荷與鴨〉、〈花〉、〈菊〉、〈墨荷〉等，墨筆的游動、揮灑，都充滿著自信、奔放，與不拘成法的自由度。而〈棕與豬〉，畫幾隻聚集在棕櫚樹下的豬群，構圖、筆法，也都是傳統花鳥畫中所未見。

　　一九六二年之後，已是高氏創作末期，除一些藝專上課畫稿，不應視為正式作品外，部分正式簽名之作，仍顯示高氏創作的一定強度與功力。如一九六二年夏天的〈雙雀〉，和一九六三

高一峰
雀
約1957年
紙本水墨
私人藏

高一峰
蜓與荷
約1957～58年
紙本水墨設色
34×44cm
家族藏（右頁圖）

年的〈枇杷〉等。另外應也是作於這一時期的
〈雁〉，以俯視的筆法，描寫飛翔的雁群，以及以
游魚爲題材的〈悠〉等，在濃淡排列之間，仍見
明確的空間秩序與構圖美感。不過在高一峰大量
的花鳥作品中，雞和水牛兩類題材，顯然具有獨
特的意義，值得分別提出看待。

　　早在一九五一年間，高家來台的第二年，高
夫人爲了維持家庭的生計，便開始在家中的庭院
餵養小鴨，不過，第一次的餵養，不到十幾天，
小鴨便全部夭折死亡。之後，南下台中，爲了生
計仍陸續養雞，雞的生生死死，高夫人還曾以
「雞」爲題目，寫了一篇散文（1953.3.13日記）。
高一峰現存最早的雞畫，應該爲一九五四年的

〈爪痕〉，這件作品以一雄偉的公雞爲題材，爪握
籬笆竹竿，背後有代表寒冬的黃菊，題詞曰：
「十日嚴霜菊尙存，黃華晚節費評論；英雄依徑
緣何事，怕向紅塵涴爪痕。」證之當年參與社會
工作的浪漫熱忱，以及日後遭到檢舉爲共諜的種
種委曲，這件〈爪痕〉顯然頗有以畫自喻的良苦
用心在。

　　高一峰以公雞自喻英雄，而對落難的英雄，
特有同情的心理。一九五六年的〈雨〉，畫一隻
被大雨淋成落湯雞的大公雞，在雨中的芭蕉葉
下，垂頭喪氣的模樣，畫面水氣淋漓，而英雄落
難無聲；偏偏馬壽華題詞鼓勵，謂「蕉雨聽雞
鳴」。

■ 高一峰
期待
約1957年
紙本水墨設色
70×24cm
家族藏（左一圖）

■ 高一峰
柳條鸞鴛
約1957～58年
紙本水墨
私人藏（左二圖）

■ 高一峰
相對
約1957～58年
紙本水墨
私人藏（左三圖）

■ 高一峰
鴨
約1957～58年
紙本水墨
私人藏（左四圖）

▌高一峰
　瓜
　約1958年
　紙本水墨設色
　33×23cm
　家族藏

　　約一九五七年的〈鬥雞〉，以狂草般的筆法，描寫兩隻對決的英雄，氣勢奔騰，羽張爪舉，一副死而後已的決心。至於稍後的〈待宰〉一作，則是英雄末路，幾隻被捆綁在地的公雞，已經完全喪失掙扎的鬥志，沉默地等待著被宰的命運。

　　相對於公雞的雄偉與悲壯，小雞的無依、可愛，惹人憐惜，也在高一峰的描繪下，躍然畫

面。一九五六年的〈幽禽對語〉，兩小無猜的兩隻小雞，羽毛未豐的相對鳴叫。畫面將小雞置於右下一角，不見母雞，頗有被遺棄無依的可憐境況。至於應是作於同期的〈覆巢〉，畫的雖然不是小雞，但在翻覆的鳥巢下啼鳴的雛鳥，一樣的悲情，一樣的無依。

高一峰畫小雞，或說亦受白石老人的影響，但證之實際畫面的表現，其實仍多屬自我的面貌。白石老人的小雞，圓

高一峰
聖誕紅
約1960年
紙本水墨設色
102×35cm
家族藏
（左頁左圖）

高一峰
花
約1960年
紙本水墨設色
69×34cm
家族藏
（左頁右圖）

高一峰
墨荷
約1958年
紙本水墨設色
107×47cm
家族藏

▌高一峰
墨荷與鴨
約1957～58年
紙本水墨設色
婁志清先生藏

▌高一峰
菊
1958年
紙本水墨設色
私人藏

▌高一峰
棕與豬
約1960年
紙本水墨設色
私人藏

▌高一峰
雙雀
1962年
紙本水墨設色
家族藏
（右頁左圖）

▌高一峰
枇杷
1963年
紙本水墨設色
家族藏
（右頁右圖）

▌高一峰
雁
約1962年
紙本水墨設色
110×23cm
家族藏（左圖）

▌高一峰
悠（一）
1963年
紙本水墨
91×30cm
家族藏（右圖）

▌高一峰
悠（二）
1963年
紙本水墨
50×35cm
家族藏（右頁圖）

▌高一峰
　待宰
　約1957～58年
　紙本水墨
　51×51cm
　家族藏

▌高一峰
　覆巢
　約1955年
　紙本水墨設色
　82×29cm
　家族藏（右頁左圖）

▌高一峰
　饞
　約1955年
　紙本水墨設色
　115×27cm
　家族藏（右頁右圖）

■ 高一峰
　白菜小雞
　1962年
　紙本水墨
　40×32cm
　家族藏（上圖）

■ 高一峰
　小雞群
　1963年
　紙本水墨
　私人藏（下圖）

潤可愛，一副幸福美滿的模樣，而高一峰的小雞，則多身處飢寒，惹人憐惜。約成於一九五六年的〈饑〉，長軸的畫幅，寫三隻在瓜籐架下鳴啼討食的小雞。

高一峰的小雞往往畫法也不拘一格，有時以較具面性的墨色濃淡，混合表達雞的體態形狀，有時則以帶著力道的墨線直接勾寫，再配以局部的留白。一九六二年的〈白菜小雞〉，手法屬前者，另配以一顆偌大的白菜，益發對映小雞的小巧；一九六三年的〈小雞群〉，手法屬後者，再加上一排歪歪倒倒的欄杆。

據藝專的學生回憶：夫人去世後，高一峰在課堂上，常畫一公雞兩小雞，喃喃自語，以雞群自喻家中窘境，令人不忍。

水牛的作品，雖非高一峰作品中的大宗，但取材自本土，且持續至創作的晚期，也面貌獨具，值得一提。較早的水牛畫作，以配合牧童，而牛身全現爲主要。如約一九五六年間的〈歸牧（一）〉，畫一戴著斗笠的牧童，坐在一頭最大的水牛背上，牽著另外一大一小的水牛，走在返家的路上，背景飾以一些高高低低的樹林，西式的構圖手法，較爲明顯。

高一峰
小雞
約1957年
紙本水墨
私人藏

高一峰
伴
約1956年
紙本水墨
39×45cm
家族藏（上圖）

高一峰
自得
1962年
紙本水墨年
32×59cm
家族藏（下圖）

高一峰
共浴
1962年
紙本水墨
38×69cm
家族藏（上圖）

高一峰
歸
1956年
紙本水墨設色
50×51cm
家族藏（下圖）

見首不見尾泳沐學神龍

龍圖賈景德題

高一峰
水牛
1963年
紙本水墨
家族藏（左圖）

高一峰
水牛
約1960年
紙本水墨
私人藏（右圖）

肚，加上垂柳與水紋。一九六二年的〈自得〉，只留一牛，擴大的水紋，增加了畫面無限想像的空間。此時，高一峰的精神狀況已非十分穩定，但仍有〈共浴〉這樣署有「素蓉愛妻存玩」的水牛作品，寓意二人歷久彌新的愛情。

　　也是作於一九五六年的同名作品，則取不同的構圖，立軸式的畫面，兩位牧童在一些類如芭蕉的樹前相遇，人牛之間，有相互招呼的喜悅；牛的形態，也因角度的變化，而各有趣味。此外，又有兩件應也是作於一九五五、五六年間的〈伴〉與〈歸〉，則都是採單人牽牛的構圖，一為人牛同行，走過一棵彎曲的大樹底下，樹下還有一顆巨石；一為人在前方拉牛，牛和一棵芭蕉位於後方，也頗有台灣熱帶農村之趣。

　　不過，大約在一九六〇年之後，高一峰的牛畫，即以浸泡在水中的水牛為主體，所謂「見首不見尾、泳沐學神龍」，捨去了牛的四肢與牛

註20：傅狷夫，〈美術家談高一峰〉，《雄獅美術》36期，頁12，1974年12月，台北。

註21：高一峰藝專講稿，轉見徐永賢《高一峰之繪畫研究》，頁137，1955年，中國文化大學藝術研究所碩士論文。

註22：楚戈，〈寂寞身後事——高一峰繪畫的時代意義〉，《高一峰畫集》，頁116，1985年1月，台北：藝術圖書公司。

註23：同上註。

註24：同上註。

註25：同上註。

註26：楚戈，〈寂寞身後事——高一峰繪畫的時代意義〉，《高一峰畫集》，頁117，1985年1月，台北：藝術圖書公司。

註27：同上註。

三 藝術家的妻子：殘缺的完整

論述高一峰的成就，不能忽略背後重要的精神支柱，也就是以最大的耐心和毅力，克服了自身嚴重的「類風濕」病痛折磨，而始終如一、無倦無悔地支持、照顧高一峰的妻子——張素蓉。

這位充滿文學才情的女士，終生以一種敬仰、信賴的心情，提供畫家高一峰一個可以無後顧之憂的家庭生活，尤其到了高一峰創作的晚期，任教國立台灣藝專時期，幾乎已經無法自理生活的瑣事，遑論教學的準備或作業的批改。張女士無視於自己也已經瀕臨生命盡頭的嚴重病情，為高一峰準備上課的講稿、畫稿，為高一峰記錄、眉批學生作業的各項評語與建議，她視高一峰為藝術生命的導師，卻以自己的生命來填充支持高一峰藝術生命的完成。與畫家丈夫，同喜、同苦、同悲、同樂，讓我們再回頭看她和高一峰共同經歷創作生命的煎熬與苦樂，她說：

完成一幅畫，真不是件容易的事，畫前要經過細密的構思，畫時更需聚精會神，稍有疏忽，一筆不好，一幅畫便要重新再畫。

峰作畫時，我在旁邊也隨著緊張不已。當畫成了一幅，認為滿意時，便釘在牆上，愉快地欣賞，此時，彷彿大地回春，百花開放；但若一筆畫壞了，不僅丟筆、撕紙的聲音，擊碎了安靜的氣氛，而嚴霜滿佈的寒冬也隨著降臨；這時侯，峰的那副氣憤苦惱的面孔，真令人望之生畏。

作畫，實在太勞神費力了。（1955.9.7）

高一峰的喜，便是她的喜，高一峰的憂，便是她的憂，而她還要以更大的容量，來承受家庭生活、子女教育，以及自己病痛的折磨與壓力。她不是超人，她也有情緒的低潮與苦惱。

悶在昏暗的屋中，心靈都將霉了；院中又十分吵雜，峰情緒愈益煩躁苦惱，不能作畫。

關節又腫脹發熱，難以動轉，這樣的折磨煎熬，何時是了？活著有什麼意思？（1958.10.6）

然而，藉著文學的力量，藉著對丈夫藝術生命完成的期望，她終於克服一切的苦難，直到生命的終了。

那位日後成為知名文學家與畫家的王家誠，當年曾經多次進出高家，目睹了這個悲劇家庭的實際生活，看見這位偉大的女性，如何把先生最可貴的作品，掛在眼前，坐在輪椅中，靜靜地看畫，她說那樣彷彿就是在同他的心靈交談一樣。王家誠說：「用『賢淑』來形容這個女人是不夠的，她愛他，理解他的畫，理解他該吃什麼，理解他心裡的念頭。每天，她寫很多小紙條，提醒他該作這個，或是該作那個，因為他健忘。但他畢竟很健忘，時常連裝在口袋裡的條子也不記得看。」[註28] 於是，王家誠揣摩夫人的心境，寫

與妻合照於北市和平西路住家籬邊

下了這位偉大女性的心語，題名〈殘缺的完整〉，刊登在一九六三年五月的《聯合報》。

房子裡很蔭涼，簷下種著絲瓜，絲瓜藤子攀來扯去，所以空氣也是綠的：很淡的綠。

人家問我，整日坐在這裡悶不？我也不覺得怎樣悶。有風的時候，瓜葉就連藤地抖動，像他那時而抖動的大手。我從這裡可以看見他，他一回來就坐在那裡，筆直地坐著，抖著腿和手。發出「沙沙」的聲音。他不在家就更靜了，可以聽到大街上的車聲，有時可以聽到更遠的海邊的汽笛聲和水聲。孩子們聽不見，他們回家後總是很快地就睡了。有時候他可以聽見更遠更遠的一些斷斷續續的喁語，和風吹著螺殼的聲音。

最近他睡得更少了，每次我醒來的時候，總見他那樣地坐著；平板的臉上好像罩上了一層灰，兩眼半睜半閉地。問他想些什麼？他說什麼也沒想。問他聽見什麼了，他搖搖頭。有時我猜他是睡著了；可是當我扶著拐杖想為他蓋上雙腿時，他卻向我擺擺手。

……

每次他走進來，他的腳步，沉重而遲緩，我也聽得見；而給我的感覺，卻飄忽得像一片落葉。連他的存在，也有點飄忽，有時我確切地體味到他與我合而為一。那摻雜著海沙味的斷斷續續的喁語，甜蜜地在我心中流動；有時他隔得那

麼遠。然後，他筆直地坐在那裡，坐在我看得到的地方。他的嘴緊閉著，偶爾會篩出一絲近乎揶揄的笑。快是他吃甜點的時候了吧！

他的食量越來越少，一些辛辣的紙菸、甜點、鹹菜和少許的米飯，怎能支持得那樣一個身子呢？

……

命運會沒有暗示嗎？命運有暗示的；下雨前，石面會蒸出水珠。春天要來的時候，心中自然有一種微妙的喜悅。只是事先我們不大察覺，事後我們都會想出很多很多。然而想它作什麼呢？這是世界上最單純也是最複雜的事，那就是命運，命運來打擊我們了，用病來纏死我們，好像海神的巨蛇，纏繞著勞孔家的命運一樣。我癱了，他瞎了，毒菌感染著他的智慧，而他的智慧更充實了。什麼能打擊我的巨人？什麼能打擊我的丈夫呢？勞孔家留下完美的雕像，而我們得到了殘缺的完整。這是永恆的完整，最美滿的完整呀。……。(註29)

高夫人讀到了這篇文章，很高興地對王家誠說：「所有的朋友，在這個小屋裡，只能見到悲傷的憐憫；而你卻看到了另外的一方面！」(註30)王家誠則高興自己的文章，能給予這位堅強的女性一點點安慰，也希望她從心靈的完整中，得到更大的幸福。

不過，文章刊出未隔三年，張女士便與世長辭，王家誠在隔了一段時間之後，才聽聞她的死訊，心中難過之餘，又以張女士已經離開的靈魂為角度，描寫：深夜，有霧，靜的聽得見灰塵落下來的聲音。那靈魂回到她生前的家，她的丈夫，他的手仍在抖著，而她生前所用的支架輪椅，一切象徵著癱疾和殘缺的，都已成為過去和

高一峰
非半仙
約1956年
紙本水墨設色
38×29cm
家族藏

無意義，因為靈魂並不癱瘓。畫家的生命像一個謎，只生活在冥想中，所以那冥想中紙鳶的船，無影無形地通往他冥想中的永恆。[註31] 這篇題名為〈紙鳶的船〉的文章，發表於一九六六年，也就是張女士過世的那一年。藝術家的心靈，透過另一位藝術家的文筆來描述、詮釋，格外顯得細膩動人。

張女士的日記〈年華似水〉，詳細記載了高家自一九五一年以迄一九六六年間的生活，是戰後台灣畫家中，最完整的親人紀錄，本身也是一本傑出的文學作品，尤其反映了戰後初期大陸來

台文化人士的深沉思念與困頓，這是我們在重新面對高一峰這樣一位重要藝術家時，不應忽略的另一個重要面向與內涵。

註27：同上註。

註28：王家誠，〈殘缺的完整〉，原刊1963年5月3日《聯合報》，收入《在那風沙的嶺上》，頁106，台北：大江出版社。

註29：同上註，頁107～110。

註30：王家誠，〈從殘缺中建立完美的畫家──高一峰〉，《雄獅美術》36期，頁40，1974年12日，台北。

註31：王家誠，〈紙鳶的船〉，原刊1966《反攻雜誌》，收入《在那風沙的嶺上》，頁111～116，台北：大江出版社。

四 結語：藝術傳承、影響與定位

　　高一峰雖然自幼喜好繪事，但眞正接受正規的美術學院訓練，只有一九三八至四〇年間，短短兩年左右在北平京華美術學校的生活。此期間，知名的台灣西畫家郭柏川旣尚未前往該校任教，國畫大師齊白石也已經結束他在京華的教學，因此，高一峰事實上並未能在學校受到知名而重要的藝術前輩的指導。

　　在此情形下，論述高氏藝術傳承，其實是相當空泛而不足的。高一峰藝術風格的建立及其藝術生命的完成，與其說是來自大師、前輩的啓蒙或引導，不如說是來自自我長期深刻的觀摩、揣摩、練習與突破。

　　舉凡八大山人的簡拙、白石老人的老練，乃至徐悲鴻的墨馬，高一峰其實都依賴少數有限的作品甚至印刷品的自我揣摩與體會，但由於高一峰誠樸眞切的藝術心靈與用心，加上大漠生活的回憶與台灣鄉野的關懷投入，終於凝結成他個人獨樹一幟的風格面貌，且和其悲苦、病痛的生命，緊緊聯繫呼應。

　　台灣的水墨繪畫，曾經在日治時期，因膠彩寫生的輸入而一度低迷。戰後，大批中原水墨畫家的來台，使水墨發展重現生機，但由於特殊時空交會的因緣使然，使原本倡導水墨革新的畫家，無一來台，來台者，多以傳統水墨繪畫爲取向。相對於這種特殊的文化大勢，高一峰那些來自生活眞實體驗的作品，終能突破懷鄉山水的拘限，而散發出生命的悸動與熱力；進而與本地的風土民俗相結合，呈現出孤寂與熱情並存、悲涼與幽默齊發的藝術風貌。

　　高一峰的傳奇生活與藝術成就，曾經是許多

▌高一峰
塞外風光
約1958年
紙本水墨設色
私人藏（上圖）

▌高一峰
黎明：蒙古包
約1959年
紙本水墨
24×102cm
家族藏（下圖）

高一峰
藝
約1955年
紙本水墨設色
31×24cm
家族藏

年輕學子崇仰、歌頌、流傳的口碑,而其風格走向,多少也為後進的吳超群、李奇茂、鄭善禧、王家誠、李義弘等人,提供了滋養的養份。

　　黎明,沙漠上的蒙古包,是那樣靜靜地覆蓋著,遠遠的山腳下,召廟的鐘聲已然響起,喇嘛們的法螺,驚醒了睡中的牛羊駝馬⋯⋯。

　　高一峰的畫筆在遙遠的島上想念那曾經年少的歲月,克服身體的病痛,凝結成一幅幅永恆的畫面,那童年時期對「畫家」頭銜的夢想,原來是要以一輩子的生命去辛苦換得,作品的超越、突破也是一生無盡的追求。

　　高一峰,不再只是流傳在學生、朋友口中的一則傳奇,而是台灣戰後水墨畫壇紮實深沉又殊異孤寂的一個存在。

高一峰生平大事年表

1915年　八月廿六日出生於山西省徐溝縣。一峰為長子。父單名經，母劉氏。家中世代經商，家境優渥。

1919年　五歲。病重，曾昏迷數日未醒，家人四處延請名醫救治，終於醫好。為紀念此事，一峰父親為他取名「重生」。

1927年　十三歲。從小學畢業，圖畫成績為全班之冠，入包頭中學，因興趣廣泛並喜好運動，擅長撐竿跳及籃球，因身手矯捷靈活，人稱之為「魚兒竄」。

1938年　廿四歲。入北平京華藝專，選讀西畫系，修習油畫、素描，並心儀齊白石畫風。

1940年　廿六歲。六月，決心結束京華藝專學業，暫留北平。日軍侵華。

1942年　廿八歲。前往綏遠臨河縣，擔任社會工作，並首次接觸蒙古人生活，頗覺相宜。

1943年　廿九歲。與張素蓉女士（1925年生）結褵，定居綏遠陝壩，任教奮鬥中學。台灣留日畫家郭柏川前往北平京華藝專任教。

1944年　卅歲。生子，取單名為燦。獨自一人騎驢至外蒙邊區寫生長達三個月，這次旅行的印象對日後他的創作，影響極大。

1945年　卅一歲。奮鬥中學復原遷往歸綏，任教國立綏遠中學及綏遠師範學校。日本戰敗投降。

1947年　卅三歲。長女慧出生。

1949年　卅五歲。與妻一同任教陝壩。次女二慧生，妻張女士因未做好月子，影響身體，以致來台後風濕病纏綿床第十餘年未痊癒。

1950年　卅六歲。全家輾轉抵台，住台北市和平西路岳父家中。

1951年　卅七歲。二月，左眼出血，視線模糊。九月，為調查局繪製史蹟畫一個月。年底，於北市重慶南路三段與南海路十字路口開設廣告社。作〈三個蒙古孩子〉、〈早經〉、〈召廟印象〉、〈仲夏一瞥〉等，以水墨及水彩混合作畫。

1952年　卅八歲。左眼眼疾日益嚴重，完全失明。三月，參加「自由中國美展」，作自敘性作品〈人生回憶錄〉。十月，結束經營一年的廣告社。

1953年　卅九歲。八月在台大割除左眼。作〈水上歌聲〉等。

1954年　四十歲。隻身赴台中市立中學任教。作〈爪痕〉、〈胡天飛雪〉等。

1955年　四十一歲。全家遷至台中，住台中市立中學分部宿舍。作〈鐵樹〉、〈大雪行〉、〈風雪夜行〉、〈自畫像（一）〉等，水墨畫漸具獨特面貌。

▌戴墨鏡的高一峰　　　　　　　▌戴眼鏡的高一峰　　　　　　　▌高一峰像

1956年 　四十二歲。七月廿一、廿二日，於台中圖書館舉行生平首次個展，展出作品五十七幅，頗受好評。年底，於台北市中山堂再次個展，展出八十多幅馬、西北風光及花鳥小品創作。作品〈蒙古召廟〉、〈投宿〉、〈故鄉大蓬車〉、〈歸牧〉、〈慧慧的寫生像〉、〈芳草〉、〈雨〉、〈幽禽對語〉、〈壽桃〉，書法〈自助者神助〉等。

1957年 　四十三歲。十月，全家遷至台中市立中學本部宿舍，因屬大雜院，日夜吵雜，作畫環境欠佳，精神開始不好，並服藥成癮，對日後健康造成極大的傷害。作〈駝旅〉、〈蒙古牧女〉、〈墨馬〉、〈棕馬〉、〈跑〉、〈逃〉、〈縱橫自然〉、〈自畫像(二)〉、〈山水〉、〈捕馬圖〉、〈猛志逸四海〉、〈松鶴〉、〈施惠〉、〈大樹〉、〈進香圖〉、〈枇杷姑娘〉、〈向日葵〉等。「五月」、「東方」畫會相繼成立，掀起「台灣現代繪畫運動」。

1958年 　四十四歲。作〈神怡〉、〈思親〉、〈壽馬〉、〈飄零〉、〈泊〉、〈寂寞之旅〉、〈歸馬圖〉、〈渴望〉、〈夫子像〉等。與呂佛庭、王爾昌、朱雲、徐人眾、李長林、曹緯初、唐曉風等，組成「八清雅集」於台中。

1959年 　四十五歲。十月，全家遷至台中市北屯區興華路，因地處郊野，環境清幽，此期作品其多。作〈蒙古包〉、〈壽雞〉、〈鶼鶼鰈鰈〉、〈物與〉等。

1960年 　四十六歲。六月廿四～廿六日三天，於台北市中山堂舉行第二次個人畫展，適逢美國總統艾森豪訪台，外交部經由介紹，選取高一峰花鳥畫作一幅，並由行政院長于右任題詞。接續在中美經濟會展覽兩天。作〈捕馬圖〉、〈標馬〉、〈杜鵑花〉、〈聖誕紅〉等。

1961年 　四十七歲。八月，全家由台中遷回台北。此年秋天精神不好，經常跌跤，先入北市滬江精神病院治療，後又入台大醫院檢查，診斷為腦中長瘤。

1962年 　四十八歲。三月，赴日本東京大醫院檢查月餘，腦部無異狀後回台，不再跌跤。九月，國立台灣藝專（今國立台灣藝術大學）成立美術科，首任科主任鄭月波聘高一峰前往任教。身體精神日益不濟，整日呆坐，抽菸、不喜說話，自稱「活死人」。作〈雙雀〉、〈白菜小雞〉、〈仁者壽〉、〈鳥去籠空〉等，又作〈自得〉、〈共浴〉等，款素蓉愛妻存玩。

1963年 　四十九歲。作〈小雞群〉、〈枇杷〉、〈水牛〉、〈悠〉等。出版《高一峰畫集》，國立台灣藝專配合畫集的出版，在素描教室為高一峰舉辦約一星期非正式的個展。

1966年 　五十二歲。夫人病逝，至為哀痛，精神更為昏亂，住在岳父家中。

1967年 　五十三歲。三月，赴花蓮玉里醫療中心診斷，症狀為憂鬱、悲觀，對工作環境無興趣，記憶力減退，疑似慢性腦症狀群，三月廿五日住院治療。

1972年 　五十八歲。十二月十一日因呼吸系統衰竭，病逝花蓮玉里療養院，遺體火化。

1973年 　一月廿五～卅一日，於國立歷史博物館舉行追思畫展。

國家圖書館出版品預行編目資料

〔台灣近現代水墨畫大系〕高一峰──台灣畫壇傳奇
= Contemporary Taiwanese Ink Painting Series / 蕭瓊瑞 著. -- 初版.--
台北市：藝術家，2004〔民93〕面：21×29公分. 參考書目

ISBN 986-7957-83-0（平裝）

1.高一峰 - 傳記　2.高一峰 - 作品評論　3.高一峰 - 學術思想 - 藝術　4.畫家 - 中國 - 傳記

940.9886　　　　　　　　　　　　　　　　　　　　92012038

〔台灣近現代水墨畫大系〕

Contemporary Taiwanese Ink Painting Series

高一峰──台灣畫壇傳奇

蕭瓊瑞 著

發行人　何政廣
主編　王庭玫
責任編輯　王雅玲・黃郁惠
美術編輯　許志聖

出版者　藝術家出版社
台北市重慶南路一段147號6樓
TEL：（02）2371-9692～3
FAX：（02）2331-7096
郵政劃撥：01044798 藝術家雜誌社帳戶

總 經 銷　時報文化出版企業股份有限公司
桃園縣龜山鄉萬壽路二段351號
TEL:（02）2306-6842

製版印刷　新豪華製版・欣佑印刷
初版　2004年3月
定價　新台幣600元